藝文舊談

下冊

知識是很沉重的

從小對父親最深的印象大概就是他的畫與他的文章。記得很小的時候，有一次颱風，風雨很大，家裡的門，被風給吹壞了，當時正好父親出了畫冊，很多畫冊放在家裡，就利用畫冊的重量，放在書桌上，擋住門，也藉此擋住了颱風。

那本書是民國六十六年出版的，書名叫做《國畫基礎練習初輯》。父親說：書的重量是最重的。其實，不僅僅是實際重量很重，內涵的知識也是很沉重的。

記得小時候就是看到父親寫了很多文章，也經常有許多報刊雜誌登出他的文章。當時，零零散散刊登，零零散散的收集，沒想到這許多年以後，也可以收集成為一本的書籍。這些知識，或許呈現了無法再經歷到的時空背景，但也同時給人留下一種對於先人的緬懷與哀思。

知識是很沉重的，不僅僅是一種重量，也是一種心情！因為父親的這些思想與知識，已經無法複製了，也失去了，我們只能從這些隻字片語中尋求當時的情景，也只能利用文字去體會當時寫作的情境。都說，此情此景可供追憶⋯⋯也只好如此了。

感謝大家的幫忙。我知道這本書的出版，很不容易。就請允許我在此向大家致謝。也謝謝大家關心我的父親。

吳
俊

二〇一七年八月十一日

民國一○一年（2012）年初
吳文彬與吳志琦

民國七十年（1981）全家福
原刊於中廣空中雜誌八月號

下冊

目　錄

7

北平興德慶

如果一位剛剛開始學圖畫的朋友，在台北置辦畫具，隨便到那一家美術社，進門之後筆墨紙視、顏料紙張，一應俱全，用不著再跑第二家，這對初學畫的人，真是太方便了。

回想我在北平學畫之初，第一次買這些畫畫用的東西，就把我跑了個暈頭轉向。

老師告訴我一大堆顏料名稱，什麼「赭石」、「藤黃」、「花青」……，用筆記了一個清單，依照老師說的地點，在前門外打磨廠有一家店叫興德慶專賣這些東西。在北平我常常逛廠甸（廠甸就是琉璃廠），知道那兒有很多家南紙店，像榮寶齋、倫池齋、豹文齋……為什麼偏偏要我到打磨廠去買顏料呢？

既然是老師吩咐的，只好照辦了，從前門大街進了打磨廠西口，一家挨一家都是王麻子刀剪店，除了刀剪之外並且還賣刀槍劍戟各種兵器，一直找到崇文門大街，出了打磨廠東口了，也沒有見到興德慶的招牌掛在那見。

既然來了，只好慢慢打聽，但是沒有招牌的店，問誰都說不知道，最後靈機一動，先找個顏料店問問看，北平的顏料店，是賣染布用的染料和一般塗料，也兼賣繪畫顏料，這種顏料，是專供油漆彩畫師傅用的，所以都是廉價貨，畫家是不買這種顏料。

進了一家顏料店，先買了一些廣膠（石青、石綠、都要用廣膠水調了再用），向掌櫃的一

打聽原來興德慶不是開在大街面上，而是在一家客店裡。北平打磨廠有很多舊式的旅館，稱爲「店」。

興德慶就開在一家坐北朝南的客店裡（店名忘記了），記得好像是第二道院子東邊一大間房子，居然給我找到了，站在院子要看了看，還是不敢進去，因爲它實在不像個賣顏料的南紙店，隔著簾子又看了看，裡面也沒有什麼貨，四壁掛著藍布簾子。

最後只好敲門問問看，果然不錯，這裡就是興德慶，小徒弟打起門簾把我請了進來坐下，兩位穿大掛的先生過來問我用點什麼。到現在我仍然不相信這兒賣國畫顏料，把清單遞給他們，小徒弟把牆上的藍布簾子打開來，都是直通到屋頂的大壁櫥，裡面擺買了大大小小的藍布盒子，裝的都是蘇州姜思序的顏料，還有整刀的宣紙也排列在壁櫥底層。

原來興德慶是不做零售，只做批發的，所以沒有門臉兒，也沒有招牌，他們的生意就在客店裡做，凡是去興德慶買東西的，多數都是畫家，或是學畫的學生，所以他們樂於爲畫家服務，照批發價格零售，這才明白老師的用意，是爲我省錢。

原文刊於藝壇雜誌四十七期。

約民國六十一年七月。

1972／7

南紙店

有兩位初從海外回國的朋友，想要看看台北的畫廊，問我有沒有專門陳列國畫的畫廊，我實在不好掃他們的興緻說沒有，只好陪他們到歷史博物館，藝術館，走了一趟，最後他們打算買幾幅畫，我就拜託了一位裱畫師傅替他個別向畫家府上去拜求，雖然求到，費時費事，往返奔走不勝其繁。

走筆至此，不禁想起北平那些「代理時賢書畫」的南紙店來，凡是在北平住過的畫家，大概都與他們有過來往，這些南紙店大部份開設在琉璃廠，如果您想看看北平當代畫家的作品，只須到琉璃廠各南紙店走一趟，就可以一覽無遺了，其中最著名的像榮寶齋、豹文齋、清秘閣、文楷齋，銘泉閣都陳列名家書畫。

北平的紙店分有兩種，一種是京紙店，只賣些糊窗戶的毛頭紙、銀花紙、賬本兒、各種染色紙……南紙店如同南方的賤扇莊，除了書畫紙賤之外，圖章端硯，蘇杭雅扇，湖筆徽墨，有的南紙店還兼印書籍，鐫拓碑銘法帖的，這種南紙店統統經售字畫，兼營畫廊業務。

抗戰時期的北平，雖然生活苦，但是對於字畫的興緻並沒有減低，中山公園的畫展一入春季，接連不斷，南紙店的書畫生意更是不分季節，一年到頭的忙。在北平，公司行

號開張，喬遷之喜，喜慶壽誕，最好的禮物就是字畫，一般銀行銀號、飯莊、茶莊、藥店，不論什麼買賣，屋裡沒有不掛字畫的，一般住宅更不用說了，客廳有客廳的字畫，臥室有臥室的字畫，字畫在北平成為一種不可或缺的室內裝飾，人人喜愛字畫，家家收藏字畫，在這種環境之下畫家的作品，只要夠水準，不愁沒有出路。

南紙店「代理時賢書畫」，書畫家各自定有潤格，完全依靠畫潤生活的畫家，最保守的估計也在兩百位以上，由於當時物價不斷上漲，潤金也隨時調整，水漲船高，南紙店看準這一點，經常墊付潤金主動請畫家提供作品，待價而沽。

照一般通例南紙店代理畫家潤格，是收取二成服務費，（因為要派人取送，畫箋也要南紙店備好），事實不止此數，一般潤格都是以每方尺計，潤例中明定：「過尺遞加，不足尺以足尺論」，但沒有人認真的一尺一寸的量紙，往往一尺二就算做一尺了，買畫的客人都是付了二尺的潤金。另外還有一項是：「工細加倍」，其實畫的好壞不在乎工細工粗，這純粹是為了應付那些不太懂畫的人，這一項規定，對畫工筆畫的畫家卻很重要，沒想到也給南紙店造了機會，一幅工筆畫往往都被戴上了「工細加倍」的帽子，他們加倍的收了潤金，而畫家並沒有得到加倍的待遇。

諸如以上種種，雖然代理書畫的南紙店把「時賢」欺侮了，在台灣要想找個專門代理國畫的畫廊還沒有呢！

原文刊於藝壇雜誌六十三期。
約民國六十二年六月。
1973／6

051

張順興

在北平凡是喜歡動刀兒雕刻的朋友，幾乎沒有不知道在前門外打磨廠，有位專打造刻刀的師傅名叫張順興，這位張順興就在打磨廠路北有一間小門面，他打造的刻刀不但鋼口好，樣式也不俗，最大優點是經久耐用，而且「售後服務」做得最徹底。譬如你在他那兒買一把刻刀，用久了覺得不夠鋒利，隨時可以送回去免費代磨，磨好了連刀桿上所纏的白線繩兒也免費換新，經過這麼一整理又是一把新刻刀。

如果這把刀不是他家出品，他一看刀上的「暗記」就知道，那就要照章收費了。

有一次我問張順興：「如果你賣出去的刀子，都包修包磨，永遠用不壞，買的人不是愈來愈少了嗎？」他說：：「不是的，我這麼做，買的人是愈來愈多。」的確，張順興刻刀不但北平有名，還能行銷外省各地，很多有名的藝術家，都是用他的刻刀，例如：齊白石所用的刻刀帶木柄，和王青芳木刻用的刻刀，製印鈕名家金禹民所用全套製鈕刀共有二十四種不同式樣，都是他打造的。張志魚刻竹用的刻刀，各筆舖刻筆桿的刻刀也都是張順興製造的。

張順興熟悉每位大師用刀的習慣，有的喜歡「斜口刀」，有的喜歡「齊口刀」，刻牙的刀鋒要薄而利，刻石的要厚而鈍，有的人刀不利不能刻，也有人專門喜歡用鈍刀，太

13

鋒利反而不好用。

張順興認爲最得意的一件事，是齊白石曾親自用宣紙寫了個牌匾「張順興刻刀店」，他裱好裝上鏡框掛在櫃房，凡是有人來買刻刀，他必向客人介紹那塊匾：「這是齊先生親筆寫給我的！」

原文藝壇雜誌四十九期。

約民國六十一年四月。

1972／4

052 老剛

老剛不姓剛，他是一位「指名爲姓」的旗人，大家都叫他老剛，如果現在還健在，這位裱畫傅夫有八十多歲了。我在藝專做學生的時候，就是找他裱畫，那時候他住在北平黃化門，沒有店面，帶著一個學徒在家裏做。

老剛手藝好，裱畫受過名師傳授，更加上他家祖上收藏不少書畫，老剛從小就見過很多名跡，所以做出來的活兒不土不俗。

最初我也不懂，反正一張畫裱起來能掛就行了，天地該留多少，什麼情形之下該加「牙子」，那一種畫，要種用絹挖裱……一切都聽老剛的。

隔了不久老剛搬到琉璃廠去了，他說是爲了施展他的手藝才搬家的，隨說著拿出一卷郎世寧的百駿圖長卷，外面是個紅木盒子，上面刻著鐵線篆，字上都塗著石綠，打開紅木盒，裏面這個手卷，古錦包首，翠軸玉籤，仔細一看，竟是故宮收藏的名畫，原來是老剛做生意之外，還替故宮裱畫，聽說故宮收藏的畫不能隨便拿出來啊？

最後我才知道，這卷畫是仿製的，究竟是誰畫的，他堅持不說出，只請我看他的裱畫手藝，不知道他在什麼地方弄到的舊綾舊絹，軸籤絲帶無一不舊，眞下了大功夫。爲一卷假畫，費這麼大心思。老剛笑了，他說假畫不止一卷，一共有一打，說著都搬了出來，

15

十二卷郎世寧的百駿畫裱得都一模一樣，所用的綾絹，經過老剛加工處理之後，竟與大內庫存的一般。

從這一次，我服了老剛的手藝了。據說這批假畫運到外洋賺了一筆錢，老剛從琉璃廠又搬家了。

這一次搬到了南長街，和我成了鄰居，大家見面的機會更多了。

幾次談話中，我知道老剛有個很好的家庭，當年也是書香門第。滿清敗亡，停了錢糧俸米，老剛總算有遠見，認了個師父學裱畫，他說：「如果那時候，我自己覺得是個『哥兒』，到後來，連洋車都拉不動，只有等著挨餓了！」

原文刊於藝壇雜誌五十八期。

約民國六十二年一月。

1973／1

16

畫壇談往「開畫展」與「掛筆單」

壹、前言

今年歲次庚寅，入夏以來，奇熱無比，筆者年邁，關節老化，暑天不慎，左腿吹風發炎，雖持杖仍無法行走苦甚，八月初沈以正教授偕羅芳教授伉儷光臨寒舍問疾，談及北平湖社諸賢，話鋒轉入北平淪陷八年畫壇瑣事，就早年目睹情形暢談往事，事隔一甲子，與今日社會情形確是大異其趣。

「開畫展」在台灣大家已不陌生，至於「掛筆單」是什麼，倒是需要解釋一番。所謂「筆單」也就是畫家收取潤金的標準，也稱為潤格或潤例。北平琉璃廠一帶南紙店，均有代理時賢書畫的業務，畫家在此懸潤接受定件，一般稱為「掛筆單」。

早年北平的住宅府第，很多仍是傳統式建築，牆壁上的字畫是不可缺少的裝潢，一般商家店舖也多有客廳，當然更需要名家字畫來裝點門面。

北平人習慣，店舖新開張，喜慶壽誕，新居落成，喬遷之喜，都有贈送名人字畫成為禮品的習俗，因此南紙店代理時賢書畫的業務都很忙碌。參觀畫展更可以直接選擇，合乎理想的作品立即簽下訂件的紅紙籤條，畫展是畫家自己舉辦的，絕對沒有膺品，可以購得安心，儲存作爲他日禮品，北平的畫展春夏兩季最多，一檔接一檔。

貳、開畫展

當年北平的畫展，幾乎全集中在中山公園，從三月份起園內牡丹花開，到四月份芍藥花季，人潮不斷，端午節後接連暑假這段時間，先是畫展後是扇展，目不暇給，北平人穿傳統服裝居多，人手一把摺扇，朋友聯誼相互欣賞，更有人每日更換不同摺扇，因此扇面供應量很大。

中山公園原是社稷壇，位於天安門右首，左首則是太廟，這是依照「左宗廟，右社稷」的設置，民國以後均改為公園，此處最適合展覽場地之：公園董事會是一排條形房間，臨近有「來今雨軒」，每週中國畫學會在此集會，藝術界人士對此地不陌生，「來今雨軒」供應餐點，名人雅士經常在此雅集，附近有圓明園移來太湖石名曰「青雲片」是為此處景點之一。

「社稷壇」在中山公園中央是一座方壇，上鋪設五色土，在壇的西牆外，一大片柏樹林，很多合抱古柏，枝葉茂盛，形成一座天然涼棚，樹下擺設茶座，在此品茶享受陣陣清風和悅耳的蟬鳴。對面即是另外一處展覽場地「春明館」，也是長排房屋，可以容納兩檔畫展，與露天茶座遙遙相對，茶座的客人也會進入展覽會場去看畫，然後再轉回茶座繼續飲茶，品茗之餘論畫，對心儀作品不禁也就簽下定件紅簽條，品茶論畫交織之下，畫展結束往往獲得滿場紅條飛揚，予人無限鼓舞，表示作品受到肯定。

這兩處展覽場地，俱是長排房屋，可謂名符其實的畫廊。除此之外，公園西南隅有人

工水塘，水上築有水榭，是一套四合院式建築，水榭南廳建在陸地，北廳伸入水塘，南廳寬大，北廳狹小，東西廳更小，很多畫展選在南廳展出，可以容納近百幅作品，是一處較有氣派的展場。

中山公園出借展覽場地，沒有任何限制，更不必用人情請託，也不審查作品，每年年初公園事務所準備一本十行簿，全年可以出借的場地，一一列入十行簿中，每格代表一天，借用幾天選定日期，在格中填寫展覽名稱，交納定金即安，至於如何佈展、接待、卸展、文宣、印刷、運送、保險等一切均由自理。

辦一次展覽，需要很多人手，從佈展到結束，事務多繁，中山公園有數不清的展覽，不久便應運而生一家專為展覽服務的店名為「集賢山房」主人魏齊是一位製作石青石綠國畫顏料專家，每當中國畫學會集會時，都會在現場推銷自製產品，與很多畫家熟悉，對於畫展事務也瞭如指掌，因此就在公園租屋設立「集賢山房」，除製售石青石綠以外，專門為展覽服務：如佈展、卸展、均有專人熟悉各種各式的場地情況，對作品排列有條不紊，設計各式展覽用標籤，訂件用紅紙籤條、簽名簿，並且出租畫框，畫框襯有錦綾，畫件裝框更顯富麗，標籤時見註有「不帶框」字樣，言其畫框需另購，如此畫家卻很多裱畫開支，對有意展覽經費不足的畫家大有幫助。

早年北平沒有美術館、社教館、文化中心之類文化機構，所有展覽都集中的中山公園，三十年代的中山公園很是熱鬧了一陣子。

19

參、掛筆單

「開畫展」和「掛筆單」很有關聯，在畫展中偶見觀眾問：「您在那兒有筆單？」「在榮寶齋、清秘閣都有。」琉璃廠紙店代理時賢書畫，古畫則歸古玩舖經營，畫家在南紙店懸潤，俗稱「掛筆單」，畫家受人尊敬，也自視甚高，妄談金錢俗事，南紙店則成為畫家經理人。每當談起筆單，不禁想到鄭板橋的潤例實言不諱，殊堪令人玩味，錄如下：

「大幅六兩，中幅四兩，小幅二兩，書條對聯一兩，扇子斗方五錢，凡送禮物食品總不如白銀妙，公之所送未必弟之所好也，送現銀中心喜樂，禮物既屬糾纏，欠尤恐賴帳，年老神倦，也不能陪諸君子作無益語也」

自此以後潤格體例各有不同，有的先寫一篇序文，表明自己出身師承，也有先作詩一首，說明對人生藝術的看法，更有在潤例之後請很多知名之士簽名代訂，表示此潤乃眾人代訂，並非出自己意。

民國以前，上海申報即出現潤例刊登，註明收件之地址，與商業廣告無異。北平畫家多數是在南紙店懸潤掛筆單，一切均由專人料理。潤例單位，以平方尺計算，明定不足尺以足尺論，過尺遞加，劣紙澀絹，立索點品不應，充份表示畫家的高姿態。所謂：立索是立即交件，點品是指定畫題，最後註明先潤後作，隨封加一，潤金之外加付一成，經手人佣金。實際掛筆單畫家都是八折收費，南紙店代理時賢書畫，卻有百分之三十利潤。

肆、結語

開畫展和掛筆單，在光復以前是北平畫家得意的兩件事，畫展可以展示近作，筆單可以養生，此情此景到抗戰勝利之後各地戰亂不停，經濟紊亂，不久政府遷台，名畫家南張北溥也落腳台灣，社會生態改變，今非昔比，台灣雖然也是畫展不斷，與當年北平中山公園的情況大有不同，台灣沒有南紙店，取而代之的是美術社，更談不到代理時賢書畫，畫家潤格由當年的明碼變成暗盤。畫展不流行掛紅條訂件，畫展成爲純欣賞的休閒活動，事隔不過一甲子，變化如此之大，令人有往事不堪回首之感。

原文刊登於工筆畫學刊第四十二期。

2011／1

中山公園南門
維基百科

北平的畫廊

北平的書畫家多，書畫展覽也多，有專供展覽書畫的場所，也有代理「時賢書畫」的南紙店，可是這些地方都不叫「畫廊」，即使你走遍四九城也找不到個「畫廊」，為了要介紹一下北平展覽書畫的場所和有關的地方，只好借用一下現代名詞：以北平的畫廊為題了。

說來很奇怪，北平城裡，適合於書畫展覽的地方很多，例如中南海公園，很多空房子租給住家戶，但沒有人想到在這個風景優美的地方展覽書畫。譬如北海公園，景緻之好真可以說無一處不入畫，像雙虹榭、漪瀾堂、五龍亭，這些地方都成了茶座飯館了，雖然北海有個地方叫「看畫廊」，只是個走廊，並沒有畫可看。

北平的書畫展覽，不論是團體還是個人，統統擠在中山公園裡，中山公園原來是社稷壇，在天安門的西邊，東邊便是太廟，所謂「左宗廟，右社稷」，社稷壇到了民國以後改為公園了，後來有人稱中山公園為「稷園」。

中山公園可供展覽書畫的場所在東邊，來今雨軒附近，公園董事會有一排房子，中間有隔扇，可以分隔成兩三個展覽會場，來今雨軒的西餐有名，外面也有露天茶座，是個冠蓋雲集的社交場所，董事會展覽書畫，和來今雨軒的社交場所，可以相得益彰。

在公園西邊有一大片柏樹林，樹長得又高又大，最小的柏樹也要兩個人合抱，大柏樹

林根深葉茂，織成一片天然涼棚擋住烈日陽光，樹下遍置茶座，這一片柏樹林子茶座的

對面便是春明館，這個地方是公園之中遊人最多的地區。

春明館是一長排房間，靠北邊是賣茶賣飯的地方也叫春明館，靠南邊一排房子，專門

來供給畫家展覽之用，因為有這一大片柏樹林子露天茶座，遊人特別多，春明館展覽會

就不愁沒有觀眾了。看到侯榕生寫的那篇「北京歸來」說：「想到春明館柏樹下喝茶涼

快涼快，但是柏樹依然，茶座不在，想當年春明館本來是茶飯都賣，吃飯請到室內（室

外也可）樂意喝茶尤其是夏季，儘管叫一壺茶在蔭涼之下泡上半天，享半天清福，無人干

涉，如今連春明館都不讓開了。只在北邊搭了個棚子，三間小屋支著窗戶賣茶……」。

真是感慨萬千！當年到春明館看畫展的觀眾，很多是對面茶座的客人，他們泡上一壺茶，

看看畫，回座再喝茶，和朋友約好在此見面晤談，談罷又陪朋友看畫，他很可能一天之

中來回參觀好幾次。看過侯榕生女士這篇文章之後，在春明館喝茶，也成了北平的掌故

了。

從中山公園春明館往南走，經過一帶假山池塘，有一處自成格局的四合院，北廳建築

在水上，東西兩廳面積不大，只有南廳寬大而涼爽，這裡就是「水榭」。真正的水榭是

北廳，因為建築設計的關係，反不如在陸地上的南廳涼爽，有人給起了個別號叫「開水

榭」。

在水榭作書畫展覽，比「董事會」或「春明館」都好。這個地方房舍自成格局，比較

安靜，沒有茶座飯座那麼多俗客，氣氛上要比較高雅，只可惜東西房間和北房太小，不適合展覽大幅作品，只剩下水榭南廳，可以容納四五十幅畫，個人畫展則可，團體展出，地方就不夠用了。

因為團體展覽場地不夠，公園當局又把「社稷壇」正殿也供作展覽之用，這個正殿後來叫「中山堂」，殿前有五色土，抗戰時期，偽教育總署舉行「興亞美展」，抗戰勝利以後全國美術協會就在此地舉行了一次大規模展覽。

除了中山公園這幾個地方之外，太廟的大殿也曾一度展覽過書畫，記得是抗戰時期，就是在此地展出的，私人很少在太廟舉行書畫展。

中山公園的展覽，不是一年到頭都有，這裡只有春季和夏季才有展覽。秋天很少，冬天大雪紛飛，更沒有人跑進公園去挨凍。每年農曆三月牡丹花開了，中山公園有幾十株名種牡丹，每到牡丹花季，有很多遠從天津坐火車來賞花的人。接著芍藥也開了，丁香也開了，這時候畫展一個接一個，董事會、春明館、水榭，每處都有不同風格的畫展排出。

這些畫展大都在同一個時期推出，畫家要很早去預定場地。一般情形要在舊年之前就

來今雨軒

把場地定安，畫家經常要冒雪去公園事務所，看檔期。事務所用一本十行簿，把日期畫好格子，選定之後交費，在十行簿上簽名就可以了，絕對不用什麼大人物出面關說。日期滿了，簿子上的名字也簽滿了，誰也沒辦法。只有找定場地的畫家去商量，只要有人願意讓出檔期，公園當局絕無異議。

北平的中山公園是書畫展覽中心，每到春天，中山公園的大門，上書某某畫展，進了公園大門，偶爾也可看到有「紅單帖」寫的招貼，這些招貼上的詞句千篇一律，某某畫展在春明館、某某畫展在水榭南廳，比較週詳的旁邊加上一行小字，自幾月幾日起至幾日止，再也沒有別的詞句了。

畫家開畫展對外宣傳的東西，除了中山公園門口那條紅布之外，就是這麼兩三張「紅單帖」了，很少有人滿街貼海報，但是參觀的人永遠是絡繹不絕，因為中山公園的畫展是有季節性的，要看畫展，就在春天三四月裡，秋涼以後，不但沒有畫展，連逛公園的人也少了。

北平的報紙都有專欄報導書畫展覽，這些消息早由中山公園事務所統籌發出去了，即使你不去拜託，報紙上也會有消息報導你的畫展，想看畫展的人，見到這些消息，便自動的來了，因為今年不看就要等明年，明年是否一定展覽，誰也不敢說。記得當年在北平中山公園事務所曾見有人去把一年的展覽活動抄寫下來，作為他看畫展的參考。

北平的畫家開畫展，和今日台北的畫展，有個不太相同的地方，很少有在展覽會場上

陳列花籃的，更沒有名流來剪綵或是致詞。

北平的畫廊，論數量不多，而且畫展是有季節性的，大多集中在春天，夏天雖然有人舉行扇面展，不能歸為正式畫展。一般畫家沒有特別原因，每年都會展覽一次，觀眾的眼睛也很厲害，某人的畫退步了，某人的畫有進步，某人改變畫風了，一眼便可以指出，畫展也成為大家談話批評的資料。

原文刊於藝壇雜誌七十八、七十九、八十期。
約是在民國六十三年九月、十月與十一月。

1974／9、10、11

画棚子

廠甸開市期間南
新華街自師大迤
南路旁島搭棚
專售古今名人字
畫觀者如雲棚內
層層懸掛任人觀
賞選購其中珍品
亦偶有所現然宋
元以上者大率贋
品至於任伯年倪
墨耕之作則比皆
是時賢名家畫卷
拾數元即能買得
其與書攤古玩攤
并為廠甸具久化
內容之商攤也
丙辰谷雨侯長春
作於廠門

畫棚子

世界上最豪華的畫廊在什麼地方，因為我沒去過，不敢妄言，如果說世界最簡陋的畫廊在那兒？我想該算是北平畫棚子。

北平的畫棚子一年之中只展出半個月，就是每年從舊曆正月初一到正月十五，地點在北平和平門外南新華街路東人行道上，搭起一排蓆棚，面對北平師範大學，往南搭到琉璃廠。正月初一到十五正是「逛廠甸」的時候，琉璃廠從海王村公園到火神廟這段路人潮洶湧，因此南新華街這一排畫棚子參觀的人也是絡繹不絕。

北平冬天的氣溫大約在零下四五度左右，一座畫棚子只不過是一層蘆蓆搭起，除了能擋一擋風雪之外，仍舊是很冷。畫棚沒有特別的佈置，燈光照明也很差，展品之中書畫雜陳，有名家書法，像潘齡皋、張海若、張伯英、邵章，這些名書法家的對聯條幅，也有齊白石、傅心畬的山水花卉，如果要問這些名家書畫是不是真蹟，畫棚的主人他只有含笑點頭說：「差不多！」，事實上也很少有人問。

書棚展出的也不完全是假貨，其中真筆很多，因為那些真筆都是沒有名氣的畫家，落上自己的名款因為名氣不夠，無人問津，反而不如假畫好賣。

原文刊於藝壇雜誌五十二期。

民國六十一年七月。

1972／7

書的演變

當我們在學生時代，從小學而中學，直到大學，幾乎都離不開書。書在我國有很久的歷史了，不過古代的書，和我們現代所使用的書，是完全不同的。在造紙術還沒有發明之前，記述文字是刻在龜甲或獸骨上，這就是所謂的甲骨文，甲骨文多數是占卜的卜辭，還沒有成為書的格局。

後來用竹子或木片，削成狹長的一條薄片，上面寫字，叫做「簡」。南方產竹子，用竹簡；北方產木材，用木簡。用竹子製作的簡，必須經過一段加工手續，叫做「殺青」，把新採來的竹子，製成簡，用火烤，把竹子所含的水分烤出來，比較容易寫字，而且還防蟲蝕。無論是竹簡或是木簡，窄窄的一片，只能寫一行字。如果是長篇大論的文章，就要用很多簡，用繩子編連起來。這些編起來的簡叫做冊。

用簡編成冊，用起來不太方便，重要的文件有時也用絲織的帛來寫，稱為「帛書」。「帛書」柔軟，可以捲成卷，容易收藏，一部書可以分成很多卷，不過用帛作書，不經濟，所以不夠普遍。

一直到了漢代雖然蔡倫發明了造紙術，紙張還沒有大量生產，簡在漢代依然普遍使用。佛教傳入我國之後，西域的僧侶帶著佛經到中國來傳教弘法，他們帶來的佛經是用一種

叫做貝多樹的葉子，裁成長方形，在上面橫寫經文，叫做「貝葉經」，所以我們現在把一本書中的一面仍叫做一「頁」（一「葉」）。

因為用「帛書」習慣上是一卷一卷收藏，後來紙張大量生產，不再用帛，用紙時依然採用卷子的形式，見到「貝葉經」的式樣，得到新的啟示，葉子比卷子用來方便，後來又因為葉子多了不易整理又恐怕零散遺失，就把原有的卷子改為摺偑式的摺子。

古代記事用摺子，大臣向皇帝報告都用奏摺。早年物價穩定，買東西不用付現款，只要在商店立個戶頭，買東西可以用摺子取貨，登記在摺子上，先消費後付款，猶如今日的信用卡。在錢莊銀號存款，也是用摺子提存，現在我們在銀行存款已經不再用摺子，但是習慣上仍叫它存摺。

葉子容易散亂前面已經說過了，後來用線穿起來演變成後來的線裝書。大約始自宋朝一直到清朝末年，都是用線裝書，現在偶爾在圖書館仍舊會接觸到線裝書。

線裝書的裝訂法和現代平裝精裝都不同，由於是單面印刷，所以每頁折倡裝訂，通常是打四個眼來用線訂，有的書本則打六眼裝訂，訂線上兩角要包起來，叫做「包角」。

一部書有很多本，用厚紙糊上藍布做成一個書函，把書包裝起來，如果

漢簡

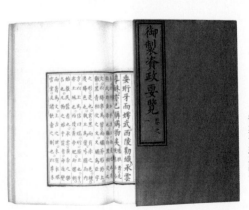

北京故宮藏 御製資政要覽

怕找書不方便，可以在書上加寫「書頭」，把書名寫在書頭上，就一目了然了。

線裝書在固定時間曝晒，防止蟲蠹。在北平每年六月初六照例要晒書，佛寺還有晾經書。線裝書的「包角」部份和藍布糊的書函，最容易生蟲。在南方天氣潮濕，書不宜包角，也不宜用藍布書函，改用木夾版可以通風，無論是那種書，我們在翻閱誦讀時都要愛惜它，養成愛書的習慣才好。

原文刊於國語日報。

民國七十八年四月十二日第十二版。

1989 / 4 / 12

居延漢簡脫險始末

在民國七十八年四月十二日，筆者在本報寫過一篇「書的演變」，文中曾提到用竹或木製成簡，用簡編成冊，是爲早期書的形式。中央研究院收藏數以萬計的漢代木簡，是早年西北科學考察團，在甘肅境內，一處古代叫做「居延」的地方發掘出土的。史學家勞幹教授的專著「居延漢簡」序文中曾提到這一批漢代木簡，在抗戰開始淪陷於北平，是由徐森玉和沈仲章兩位先生設法運至香港。

去年筆者去大陸參觀，旅途中看到天津日報發行的采風報，其中有一篇轉載記者專訪，訪問沈仲章先生維護居延漢簡的情形。

當年居延漢簡出土運到北平，存放在北京大學，成立了理事會負責保管研究，由著名學者劉半農，馬衡兩位教授負責研究工作。開始不久，盧溝橋事變爆發，日軍打進北平。沈仲章先生當時是北大助教兼西北科學考察團理事會的幹事，是一位三十歲左右的青年學人，由於保管文物責任心的趨使之下，恐怕這批國寶漢簡落入日軍之手，私自潛入保存漢簡的房間，分三次偷運出來，冒稱爲個人衣物，存入德華銀行保管，計劃先運到天津再以水路偷運至香港，北平到天津鐵路雖然已通，但是日軍盤查很嚴，於是在這批國寶鐵箱之外又加套了一層木箱，由瑞士籍伯利商行代運，於民國

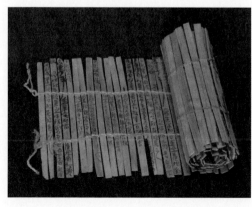

居延漢簡
史語所

二十六年八月運到天津。

天津塘沽碼頭除了海關、港口司令部之外，日本憲兵是最難應付的，此時沈仲章先生找到一些熱心人士幫忙，每天在碼頭附近打探虛實動靜，如何使得這些國寶安全過關，一方面又連絡碼頭工人，另一方面和憲警人員拉攏，沈先生通曉日語帶來很多方便，由於碼頭工人對地形熟悉，藉天時、地利、人和，國寶終於運上了恆生輪。

漢簡雖已上船，仍要防備日本海軍上船檢查，船上最安全地方應該是船長艙房，沈先生找到英國籍的船長麥斯先生，偽稱箱內有北大儀器書籍，希望放置船長艙房以策安全，竟然獲准，放在船長床下，諸事安當，只待啓航。

恆生輪離開天津，南下至青島，因有貨上舶，需停十幾小時裝貨，沈先生此時下船上岸，給徐森玉先生拍發電報，告知漢簡安全上船，正在南下途中，派人在香港接收。事畢回船，行至碼頭已不見恆生輪踪影。沈先生呆在那裡許久，不知如何是好。

原來船長接到緊急電訊，說有十一艘日本軍艦航向青島，形勢緊急，立即開航了。在百般無奈之下，沈先生又給行駛海上的恆生輪船長麥斯先生拍發一通電報，請他妥為照顧床下的兩個箱子，並且拜託他船到香港，交給前去接運的人。

這批漢簡安抵香港，不久太平洋戰爭爆發，漢簡又開始逃難，被存入美國國會圖書館，中央研究院遷入南港以後，歷史語言研究所興建了考古館，才把存在美國的漢簡迎接回家，沈仲章先生也與勞榦教授有了聯繫，他也知道這批國寶安然無恙的收藏在中央研究

院。現在正由一批歷史學家做更進一步的研究，對於維護漢簡的沈仲章先生來講，也足堪告慰了。

原文刊於國語日報。
民國八十年十二月十三日，第十二版。
1991 / 12 / 13

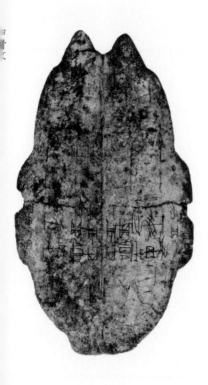

龜殼上的甲骨文

吉日逢三月幽花媚一林

川前有女正游春

燕子自來自去解依人

董作賓先生以甲骨文寫的詞

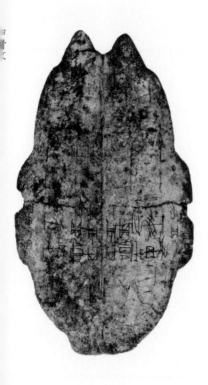

安陽農民發現甲骨文

甲骨文是我國最古老的文字，因為這些文字是刻在獸骨或龜甲上，所以我們稱它為甲骨文。

甲骨文大多是殷商時代的遺物，商代有一位盤庚王經過幾次遷徙最後定都於殷，時間大約是在公元前十四世紀到公元前十二世紀初，共計約有二百七十多年，後人把這一段時期叫做「殷商時代」或是稱作「殷代」。

殷，是現在河南省安陽縣小屯村，民國十七年起至民國二十六年，中央研究院歷史語言研究所考古組在安陽發掘了很多殷代遺址和陵墓，同時也發掘出數以萬計的甲骨文的殘片和完整的龜甲，這些甲骨文字都是殷代的直接史料。

早在清光緒年間，在小屯村北農田就常常發現甲骨，在農田裡使耕作非常不便。一位名叫李成的農友撿了很多甲骨賣給藥店，藥店碾成細粉配製刀傷藥。

從此以後小屯的農友在秋收之後，就在田裡挖甲骨以為副業，當時不認識，只說是「龍骨」。有些三大塊甲骨上面刻得字多，藥店拒絕收購，農友們只好偷偷用刀刮平再賣，大約每斤可以賣制錢六文，沒有人知道那上面的字，是三千多年以前殷商時代的珍貴文獻。

光緒二十五年，北平有一家達人堂藥店，也有「龍骨」出售，被一位學者王懿榮發現「龍骨」上刻有文字，引起注意，從此甲骨文才被學術界人士發現，開始收集研究。骨董商人感覺最靈敏，立刻到四下搜求，字刻得愈多的甲骨愈值錢，據說甲骨文最高價一個字值二兩五錢銀子。

殷商時代的文字為什麼要刻在甲骨上呢？殷代人是非常信鬼神的，當時的王室遇有重要的事情，必須先向神明或祖先問卜，獸骨和龜甲都是作占卜用的。占卜是一種專門學問，由專人擔任占卜工作，首先選擇龜版或獸骨，刮削平整，再加以鑽鑿，最後用火燒灼，就現出裂紋。這些裂紋稱為「卜兆」用來斷定吉凶，所得結果就地刻在占卜的甲骨上，並註明年月和負責占卜的人名。

甲骨文不但是具有歷史價值的古代文獻，由於字體優美，更是富有藝術價值。

原文刊於豐年社農業週刊。

民國六十七年四月十日第四卷第十五期第十二頁。

1978 / 4 / 10

我國古代文具文房四寶

寒假過後，又到開學時候，俗語說：「工欲善其事，必先利其器」，讀書的工具，除了書籍以外便是文具，談到文具就想到書寫工具——古代通稱「文房四寶」的筆、墨、紙、硯。

從前讀書人的出路就是科舉、鄉試，考取秀才，然後參加省試考舉人，最後進京會試，榮登金榜，進士及第，學優而仕。這其間經過重重考試，固然要有相當實力足以應考，試卷字體書法優劣也會影響成績，進入考場應試，文房四寶中筆、墨、紙、硯，必須得心應手，其中毛筆最為重要。

據傳說毛筆是秦朝蒙恬製作的，不過近年來不斷有古物出土，從出土的古物觀察，上古時代有很多書寫的痕跡，很像似用毛筆寫的，戰國時代的帛畫帛書，筆畫挺拔，更相信此一時期已經有毛筆了。

民國四十三年，湖南長沙，一座春秋時代的古墓出土，其中發現一枝毛筆，它的式樣是將竹管尖端劈開幾處，再將筆毛夾入纏緊用漆固定。中央研究院收藏一枝漢代毛筆，是在居延海伴同居延漢簡出土的，和現在使用的毛筆大致相同。

現在使用的毛筆大約分羊毫、狼毫、紫毫（兔毛）三類，羊毫柔軟，狼毫和紫毫比較

硬挺，有人把羊毫和紫毫混合製筆稱它爲七紫三羊毫，也有把狼毫和鹿毫合製稱爲鹿狼毫，初學書法的人所用的羊毫筆中摻入少許狼毫，一般稱它做兼毫筆。

毛筆最重要的部分是筆頭，要求尖、齊、圓、健，毛筆筆鋒要尖，筆鋒平扁時筆毛要齊，筆苞的錐形要端正飽滿，造型才「圓」，選毛要精，有彈性，筆鋒才健，一枝毛筆起碼要有這四種條件。除此之外筆管要直而圓。國立故宮博物院有很多明清兩代宮廷御用毛筆，除竹管筆以外，還有象牙管、瓷管、玉管、漆管、紫檀木管，製作非常精緻，不愧爲御用貢品。

筆和墨是不能分開的，「舐筆和墨」才能夠書寫。據說，上古用漆書，中古用石墨，後世用煙墨。漆書和石墨如何用法我們不大清楚，不過根據文獻記載，漢代已經有榆麋大墨了。

古代製墨必須先燃油取煙，據「天工開物」這本書的記載，燃油一斤可得上煙一兩餘，這是油煙墨的原料。；還有一個法子是用松枝燒煙，這是松煙墨的原料。把這些煙加入適量的膠，合膠以後，再用力搥打使膠和煙均勻了，再加入香料然後就倒進模裡就成形了。

古人有製作禮墨作爲禮物互相贈送的習慣，這類禮墨的製作，造形別緻紋飾美麗，或有名家書畫製成墨模，禮墨可供玩賞收藏，與一般商品墨有所不同。

世傳南唐李廷珪製墨舉世無雙，不過真正李廷珪所製的墨，在宋代已經不易見到了。

國立故宮博物院，收藏古墨很多，如「大明永樂年造」國寶墨，橢圓形有雲龍圖案，

可算現存古墨中最古墨品之一，明代製的墨也有圓形的，如吳元春製的十二瓣圓形墨。

明代還有許多製墨名家如程君房、方于魯、羅小華，他們所做的墨，都成爲藏墨家的無

上珍品，平時已經不易見到。

明代製墨名家曹素功在安徽歙鎮創業製墨，到乾隆年間他的六世孫曹堯千遷到蘇

州，同治年間他的九世孫曹端友遷到上海。曹氏製墨，於康熙臨幸江南時進呈御用，盟

賜「紫玉光」三字作爲墨名，這種紫玉墨經大量製做，名噪一時，筆者在北平求學時

曾得一錠，由於連年奔波，可惜已經破裂。咸豐以後胡開文製墨盛行一時，同治光緒間

胡開文以蒼佩室爲名，製墨發行全國各地，台北重慶南路也有胡開文筆墨莊，不過已於

十餘年前停業。

硯是研墨工具，古代硯與研相通，硯有石硯、陶硯、互硯、澄泥硯。最好的石硯，出

產在端州（今廣東高要縣），稱爲端硯，距城東約三十里羚羊峽，山勢峻峭，高數十丈，

下臨江流，出產硯石的坑洞分上中下三層，以下層坑洞的硯石最好。

端硯石質細膩而發墨，不損毛筆，春夏天積雨時貯墨不乾，隆冬極寒端硯磨墨不凍，

除此之外，端硯紋彩石眼更成爲欣賞重點，如果再配合上名家雕刻，就成爲無價之寶了。

歙硯與端硯齊名，出產在安徽歙縣，也稱爲龍尾硯或是羅紋硯。松花江出產松花石硯，

國立故宮博物院收藏很多。

43

陶硯、互硯、澄泥硯，都是人工製作的，不同於天然石硯，可供玩賞，但不及石硯實用。

由於紙的發明，對於知識的傳播更加便捷，在紙未發現之前，一般文書都利用竹片或是木片，或是用縑帛書寫，縑帛是絲織品，價錢太貴，簡牘又太笨重不便，東漢蔡倫改良造紙術，用破布當材料造紙，所以古代紙字寫成帋。

我國名貴的宣紙，主要的原料是檀皮與稻草，製作過程與一般傳統造紙相同，先把原料加熱煮軟，樹皮草料經日曬後，在移入水中以緩慢流水漂浸，再日曬，再水漂，經過多次曬漂，除盡雜質而不傷纖維，早年大陸出售宣紙，紙邊照例有硃砂紅印印有「法古清水漂淨夾貢宣」字樣。宣紙紙料經過日曬水漂使之變白，所以能保存千百年不壞。這種做法雖好但太費工夫，不能大量生產，因此近年製宣紙不惜投入漂白劑，或漂白木材紙漿，出產的宣紙不如早年大陸製品質純。

文房四寶之外的文具尚有：筆筒、筆架、墨床、臂擱、鎮紙、筆洗、水注等等，這些古代文具再北平琉璃廠古玩店中統稱爲文玩，文房雅器，書齋清供。

原文刊於國語日報。

民國七十七年三月八日第十二版。

國畫之中畫工筆畫，必須要有一支細小而挺拔的毛筆用來畫細線條，在台灣大家都使用過名叫「紅豆」的小毛筆，這可能是因為筆頭染紅而起了這麼一個雅緻的筆名。

記得在北平我初學畫的時候，畫工筆所用的小型毛筆有三種不同名稱：一種叫「蟹爪」，以螺馬市大街李福壽筆莊出品的最好，另外還有一種叫「書」字筆，是以崇文門外大街吳文魁筆莊出品的最好。

在習慣上很多人畫工筆花鳥，勾筋點蕊，多用李福壽的「蟹爪」，畫人物勾細線衣紋，則多喜歡用吳文魁出品的「書」字筆。除此之外吳文魁還有一種經濟耐用，筆桿上不刻筆名，筆頭染紅的毛筆，也可以勾出很細的線條，不掉毛，不脫色，也不怕熱水燙，絕不遜於「蟹爪」和「書」字筆，因為它沒有筆名，大家就叫它「小紅毛」。

吳文魁的「小紅毛」不但價廉，而且物美，後來成為吳文魁的「招牌筆」，凡是買「小紅毛」，必到吳文魁筆莊，只要一談到吳文魁，也會連想到「小紅毛」。

據說吳文魁的「小紅毛」最初不是供給畫家用的，而是專門供應繡花作坊的，繡花要描細線，非用細筆不行，有一陣子北平的太太小姐們流行穿繡花鞋，於是繡花鞋面銷路很大，隨著「小紅毛」也供不應求，後來又時興一種用筆畫的鞋面，吳文魁的「小紅毛」

便成了繡花作坊畫鞋面的主要工具之一了，不知道是誰拿它試著畫了一次畫，竟出乎意

料之外的好用，在繡花師夫手中的「小紅毛」從此也登上了藝壇。

台北市和平東路尚未拓寬之前，國立師範大學附近有一家大同茶莊兼賣筆墨，有一次

老闆拿出幾支筆問我能用不能用？一看之下，原來是小紅毛，問他從何處買來的，說是

香港僑生帶來，不由分說我全部買了下來，這也算是他鄉遇故。

原文刊於藝壇雜誌五十一期。

約民國六十一年六月。

1972／6

061 工筆畫不可或缺的毛筆「小紅毛」

畫工筆畫勾勒細線，除手腕功力之外，更重要的是要有一支得力的毛筆。早年北京有家「吳文魁」製作了一種小型毛筆名為「小紅毛」，因為筆頭被染成紅色，順口叫它「小紅毛」。

台灣以前也有人做，也染紅色筆頭，取名「紅豆」，外表與北京的「小紅毛」相似，但不經用，用不久筆尖散開，無法畫出細線，更尤甚者會脫色，沾水之後，水變紅，作為畫筆之用極不適宜。

改革開放之前大陸任何貨品不能輸入台灣，毛筆當然也不例外，只有高價購買日本「面相筆」。台北市和平東路有「美術大街」之稱，師大美術系在此，附近美術用品社、棉紙行、裱畫裝池、畫廊林立，尚未擴寬道路之前，有一家大同茶莊，由於常買茶葉與老闆熟識，有一次他拿了幾支毛筆問我要不要，一看之下竟是北京的「小紅毛」，說是香港僑生帶進來的。

「小紅毛」不是甚麼名貴毛筆據說是專門供應繡花作坊描花樣用的，後來畫家發現它好用價錢又便宜，從此平步青雲「小紅毛」登上了畫壇，成為工筆畫家的重要工具，雖然如此它並未得到一個響亮的雅號，筆桿上從來也不刻名字，一身樸素進入藝林，仍以

「小紅毛」呼之。

「吳文魁」與其他行業相同，都被收歸國營，納入「北京製筆廠」，初見「小紅毛」筆桿白淨尚印紅字一行「小紅毛，北京製筆廠製」「小紅毛」就成了正式筆名，並且堂而皇之印在筆桿上，不久筆桿改爲棕色，上印金字，但一摸字就不見了「小紅毛」的名號轉眼又消失，自此品質每況愈下，用不久便要汰換新，不勝其煩。

與藝專學長北京畫家李大成先生通信談起，李先生回信說：

吳文魁是田家生意，共二店：崇文門外茶食胡同口是吳文魁，另一家在馬市路南名為吳文生，所產毛筆完全一樣。據知大千先生定做一批大紅毛，非常好用。我和田氏父子極熟，曾幾次去他倉庫挑筆桿作「鼓鍵」，太輕不能用（按京戲中武場打單皮鼓用）。

大成先生是名畫家徐燕孫得意門生，對京戲造詣很深，擅司鼓曾與名家杭子和、白登雲遊，李先生又說：

另家製筆李福壽在騾馬市路南一間小樓，我和他家少經理也熟，他家「蟹爪」和「小紅毛」一樣，一九五六年併入「北京製筆廠」，近幾年也改為紅色叫「小紅毛」，在筆桿上貼李福壽標藏。

現在才知道，吳文魁絕跡了，李福壽原先不染紅色的「蟹爪」，當年我也常使用，筆桿的選擇，刻字的工整，都十分講究，價格較「小紅毛」貴此，取名「蟹爪」也很典雅，

現在竟放棄原有優點，染紅筆頭也叫「小紅毛」，頗為不解。

原文刊登於工筆畫學刊第五卷一期。

2000／1

舊墨

九月十三日聯合報刊載丘彥明先生大作「好墨，舐筆不膠，入紙不暈」報導總統府國策顧問陳雪屏先生所收藏古墨，拜讀之後，與王壯為先生所著「紫雪樓觀墨記」前後相映，獲得不少啟示，文中提及新墨不能用，頗有感慨。

新墨不佳已不自今日始，記得在抗戰時期，北平淪入日寇，彼時筆者正就讀於北平藝專國畫科，所買新墨磨出來很濃，畫出畫兒來，不黑不灰毫無精神。

北平賣筆墨的店舖，都以「湖筆徽墨」號召，北平藝專書法兼篆刻老師壽石工先生，是一位有名的藏墨家，也最為風趣，他說我們同學用的是「糊筆灰墨」。他建議我們使用舊墨，但舊墨都陳列在大古董店裡買不起，他要我們到各處尋找收藏家不要的碎墨，併合起來一樣好用。

從此以後，德勝門裡和崇文門外的曉市，宣武門外的午市，後門大街和東安門的掛貨舖，東安市場的古玩攤子，各廟會的地攤上，都有了我們的足跡。

抗戰末期北平物資缺乏，生活更加困難，很多生活必需品都在黑市上才買得到。大戶人家把不能療飢的舊墨，整盒的賣出來，當然，那些名貴的明墨，清初康熙乾隆墨仍不會在此地攤上出現的。

清末光緒墨，價錢不比新墨貴得了多少，其中尤其是成套的墨，都有黑色漆盒子裝著，也有裝在一個手卷的軸子裏，前面照例有一段畫，外面有裱好的包首，骨籤，畫軸是硬紙做成的，可以分為兩半，各半都有蓋，打開裡面裝墨，這種手卷墨是純粹送禮的禮物，並不實用。盒裝的套墨，有些確是不錯，像胡開文仿古的十八學士，每盒九品，兩盒一套，正面為學士圖像，上有題名，背面有詩讚，每盒並附有宣紙木版印刷題辭，鈐有「開文仿古」橢圓朱文引首章，非常古雅，墨已用完仍不忍棄置。

筆者渡海來台，行李遺失半數，早年搜求之墨尚有四品隨身攜帶，除尺木堂潘宜和製「書畫流芳」墨已磨用一半，另有「紫玉光」、「周尺」、「玉堂」三品，「周尺」、「玉堂」均為道光或同治年間所製，「紫玉光」有曹素功製名款。

徐康《前塵夢影錄》：「曹素功，休寧墨工，繼程方而起於康熙朝，六飛臨幸江寧，進呈所製墨，蒙賜紫玉光三字，後充貢選烟及發售者，有雙龍紋銜珠，皆扁方形，周圍貼金，無邊廓，陰文楷書塡藍，款則陽文，重五錢。千秋光同式。曹氏後裔列肆於皖，於吳門，當在乾隆年間，余嘗攜舊所得际之云：此種康熙時製作，今不但此種烟料久斷，即墨之木模亦遺失久矣。」

最近十幾年自由中國，能夠用新方法，製造宣紙、毛筆、國畫顏料，不滲油的硃砂印泥，甚至於有人連端硯都在大量複製。我們深深盼望，製墨的廠商也來作一番研究發展的功夫，用什麼烟加什麼膠，怎麼個做法，甚至墨模的雕刻，塡藍敷金，使得墨成為既實用，又有藝術欣賞價值的文房用具。

原文刊於民生報。
民國六十七年九月廿九日。
1978 / 9 / 29

之松白岳之霜十

萬杵法審良得秘傳

於易水精選製於南

唐連城此價汗簡流芳

明窗淨几古色古香

貯以豹囊為寶文房

君子守之闇然而日章

蒼珮室主人雅鑒

癸酉清和黃鉞

古墨仿單

昔日書畫家崇尚古墨，北京五代建都文風鼎盛，市間晚清出品舊墨並不難求，筆者幼年習畫，見師長均以舊墨作畫別有韻緻，先嚴有意鼓勵向學，在琉璃廠購得光緒年製之十八學士墨兩匣，每匣九錠，每錠鑴一人物：房玄齡、杜如誨……等初唐十八學士，背面有詩贊，非常精緻，應屬「禮墨」而非實用墨品。當時不知珍惜，尚在學生時代不知不覺就用掉了兩匣舊墨。

到台灣之後佳墨難求，墨濃而不黑，黑而無光彩，每想起舊墨被我濫用，唏噓不已。

日前整理舊書，赫然發現十八學士墨匣中所附之「仿單」，所謂「仿單」猶似今日商品廣告，商標之類印刷品，此一「仿單」宣紙木版印刷了一則韻文，前鈐有橢圓形引首印章中間「開文仿古」四個小篆字，兩旁各有一條龍紋，最後有「癸酉清和黃鈺」的名款，這一則韻文是：

黃山之松，白岳之霜，十萬杵法最良。

得秘傳於易水，選製於南唐。

連城比價，汗簡流芳。明窗淨几，古色古香。

貯以豹囊，爲寶文房。君子守之，闇然而日章。

蒼珮室主人雅鑒，癸酉清和黃鈺

全篇沒有一個墨字，這樣一張「仿單」無意中保存了半世紀，這種簡單樸雅的木版印刷品，遠比今日彩色繽紛的廣告耐看得多。

原文刊於工筆畫學刊第四卷三期。

1999／7

筆、墨、紙、硯，稱作文房四寶，這四項文具，只有硯，不容易損壞，很多古硯到現在仍然保存無恙，可以作爲傳世之寶。

硯以石硯最爲實用，也最爲文人喜愛，石硯中以廣東高要縣端溪所產的端硯最爲有名，高要縣在隋唐時代稱爲端州，宋代改爲肇慶府，在府東三十里有斧柯山，壁立峻峭下臨江流，盛產硯石。根據文獻記載，北巖所產石質瑩潤，並且以子石爲上，所謂子石是生於大石之中的石。

端硯中以有「眼」的最名貴，在暗紫色的硯台上有微帶黃色的圓點，黃色中又有黑點，看起來好似鸚鵡的眼睛，因此稱之爲「鸚鵡眼」，也有淡綠色的圓點，稱爲「綠豆眼」，還有所謂「貓兒眼」「雀眼」……名目繁多。有的端硯沒有眼，但是卻有很美的石紋，如「青花紋」、「金線紋」、「馬尾紋」等等。這些眼和紋，都是一些玩賞收藏的人定出來的名堂，來增加端硯的身價。

硯的用途是磨墨，硯台如果粗就銼墨，細會拒墨，儘管磨很久就是不發墨，端硯本身細潤但不拒墨，也不傷筆。

端溪舊坑據說到了南唐就探得差不多了，宋朝又重新開坑，這時候的端硯已經相當名

貴了。據傳說宋神宗熙寧年間有一位名叫杜諮的做端州的地方官，到任以後禁止人民採石，好的硯都歸他一人所有，大家給他取了個外號叫「杜萬石」，後來朝廷派人調查此事，以後就立了一條法規，凡是在端州為官的，卸任以後只准買硯兩方。

元朝政府專門派有官兵駐守，嚴防盜採。明朝開始開採端溪口水岩，清代也在險峻的削壁上採石，得到很多上好的硯石，由於採石的工作非常艱險，端溪佳石愈來愈少了。

與端硯齊名的，在安徽歙溪有歙硯，現屬於安徽婺源縣（婺源，江西省北，在1949年改為江西省管轄），硯材產於龍尾山，最名貴的有「龍尾硯」、「羅紋硯」、「星硯」、「刷絲硯」，另外祁門有「細羅紋硯」，宣城有「宣州石硯」，壽春有「紫金石硯」，宿縣的「樂石硯」，靈壁的「盤山石硯」，也都很有名。

清康熙年間清宮開始用「松花石」製硯，色呈紺綠色，也有滑不拒墨和澀不滯筆的優點，現在故宮博物院中收藏的清宮石硯，有很多「松花石硯」，在製作上都很精美。

清代彫硯名家輩出，如餘姚黃宗炎，南京陸子受，膠州高鳳翰，高鳳翰是一位名畫家，曾任歙縣縣丞，能自己琢硯，收藏名硯有千餘方。另外歙縣江復慶，江南王岫筠，鎮江梁儀，都是有名的彫刻家。

蘇州專諸巷，有一位女性琢硯名家，人稱顧二娘，據說她可以用足尖試出硯石的好壞

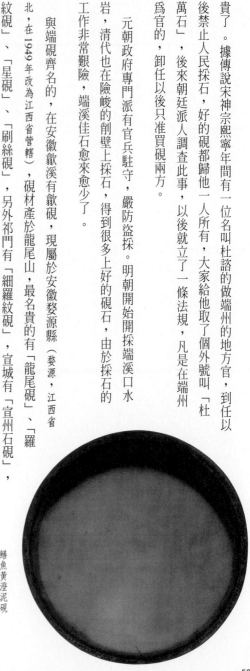

鱔魚黃澄泥硯

58

「纖足試石」，傳爲佳話，隨園詩話中記載：「何春巢在金陵得到一方端硯，背後刻有劉慈一首絕句詩：「一寸干將切紫泥，專諸門巷日如西，如何軋軋鳴機手，割遍端州千里溪」這首詩就是描寫顧二娘琢硯的。

明清兩代以後，玩硯和藏硯的人日漸增多，對於質地彫琢考究再三，成爲專門學問。自來喜好古物的人士首先注意古物有沒有文字和花紋，帶有文字的漢瓦一向也是視爲珍藏的對象，漢未央宮瓦當頭有「長樂未央」、「儲胥未央」、「太極未央」等等字樣，好事者收集未央宮瓦當，見背面平整，試來研墨，由於收集瓦當文字，而在背面用作磨墨的硯台，於是漢瓦硯便大興其道了，眞正漢瓦當數量有限，因爲喜好的人多，於是也有人仿製漢瓦硯了。

宋朝有一位劉義叟的，善製瓦硯，因爲做得不多，所以很名貴。到了明朝就有人大量製造漢瓦硯了，也有人大量仿製未央宮東閣瓦硯，這是用瓦身製成的硯，硯上有墨池。

河南相州傳說出土有漢瓦，據說是三國時代銅雀台的瓦，消息傳出也有人專門仿製銅雀台的漢瓦硯，製成之後埋入地下……經過一段時間取出冒充相州古瓦。

歙州蟬形硯

端溪太史硯

和古瓦質料相似的，還有一種澄泥硯，山西絳縣出產澄泥硯，製做澄泥有兩種方法，一種是用絹縫製一個袋子置於汾河中，使得河水中的泥自動入絹袋，這是自然形成的澄泥，另一種方法是取河底之泥裝入夾布縫製的袋中在水中擺來擺去，最細的河泥一就從布袋中滲出，然後把粗泥沙倒掉，水中遺留的就是製硯的澄泥了，除去清水晒到半乾加入黃丹，好像製做陶器「煉土」用手揉合，然後入模成型之後再加彫塑整修，入窯燒大約一個對時（即是二十四小時）燒成之後加墨蠟和山西老醋蒸，製成的澄泥硯不亞於石。

澄泥硯的形式色澤，所以有綠色澄泥硯、紫色澄泥硯，有「鱔魚黃」、「魚肚白」、「蝦頭清」等等。澄泥硯由於製做精巧，大家把它當作一種陶塑藝術品珍藏，已經失去實用價值了。

使用好硯台，應該悉心維護它，硯台用的時候就貯水磨墨；不用的時候要把積墨洗掉，有一句俗語說「寧可三日不洗面，不可三日不洗硯」這並不是說鼓勵人不洗臉，而是說洗硯比洗臉還要重要。

台灣的二水、西螺、都有好的硯材，但是缺乏琢硯的高手，現在我們在推行復興中華文化運動，既然有好的硯右，就應該進一步的提高製硯工藝水準，在台灣公私藏為數很多，那些古硯都是很好的模本。

原文刊於農業周刊。

民國六十九年四月七日。

1980／4／7

十珍印泥

書畫家在作品完成之後，題上作者的名款，還要蓋上印章，表示對作品負責。字畫上的印章如果印文粗俗印泥油污，即使是一幅筆墨高超的繪畫，也會有損畫格，因此書畫家使用的印章和印泥，都要經過一番選擇。

因為一般文具店的廉價印泥，一經蓋用就會呈現一片油污，有些印泥因為不是硃砂製成，經久返色，或是變黑變黃。

印泥所以滲油，是印油未經過煉製的緣故，褪色的原因是使用了廉價染料，變黑可能是用了銀朱。

好的印泥不滲油不褪色，蓋在紙面上有一種厚重的感覺，有人把印泥訂有十珍：一明、二爽、三潤、四潔、五易乾、六不落、七不湮、八不黏、九不霉、十不凍。

如何調製好的印泥，首先要煉油，油經過煉治才不會滲化走油，煉治印泥油的方法，自古以來人言言殊，各有秘方，從現有文獻中，所見到的煉油方法就有五種之多，分別抄錄如下：

一、印章集說所載：

用蓖麻油五斤，芝麻油一斤，藜蘆三兩，豬牙皂二兩，大附子二兩，乾薑一兩五錢，藤黃五錢，桃仁三兩，土子一錢。

把以上的材料放在一個容器中，外面加水用大火燒滾數百遍，水如果燒乾，隨時加水，繼續用小火燒三天，然後去渣，裝入瓷罐，埋在地下三天，取出來再晒兩天去水氣，就可以用了。

二、紅朮軒紫泥法載：

用蓖麻子油二十四兩，白芨五錢，蒼朮二錢，川附子三錢，肉果一錢，乾薑二錢，川椒三錢，金毛狗脊三錢，信一錢，斑毛七個，皂角一錢。

把以上的材料放入砂鍋，熬至滴水成珠，去渣，再加白礬末三錢，無名果末三分，同裝入瓷罐晒到濃縮為十六兩，就可以用了。

三、燕閒清賞箋載：

蘇油二斤，牙皂角三個，蓖麻仁半斤去殼取出蓖蔴仁搗爛，花椒四十粒，籐黃一錢，明礬五分，黃柏五分，黃蠟五分，白蠟五分，胡椒卅五粒，先將蔴油同蓖蔬仁熬至數滾，再加入皂角花椒和胡椒，熬至滴水成珠，再加入黃蠟白蠟明礬等，去渣之後即可。

四，雅尚齋印泥法載：

62

蓖麻油裝罈，埋地下三二年，然後再翻晒，加入黃蠟一錢，白芨二錢，金箔五十片。

五、篆刻入門載：

取菜油放在一隻盤子裡，上面蓋一面玻璃，另外一角稍爲墊起二三分高。爲是蒸發水氣，然後就曝晒在三伏烈日之中，約晒二三年，使油晒成白色如熬成的糖汁，滴水不量就成了。

以上這五種煉治印油的秘方，是否實用，因爲沒有試做過，不得而知，不過，煉油的目的是要使油濃縮，把浮油揮發出去，製出印泥才能不量不走油。

油煉治妥善，第二步要選擇硃砂，唯有硃砂調製成的紅印泥才能永不褪色。

硃砂有所謂「箭鏃硃砂」是最上品的，如果硃砂含有雜質就會發紫發黑，所以選擇硃砂，必須要色紅而有光彩。

硃砂磨細經過漂淨之後，加油少許，用乳鉢研，研磨硃砂不可忽左忽右，必須朝一個固定方向旋轉。

最後手續是調製艾絨，用肥大的艾葉去筋和梗，泡石灰水，然後清水洗淨煮去黃水，洗淨晒乾，搓捻成細絨，再經篩細，最後用胭脂水泡透，晒乾成爲紅色艾絨。

硃砂與油合成之後，再加艾絨共研合成為印泥，再經過太陽晒幾天就可以用了。

硃砂印泥使用的時候要常常攪拌，攪拌印泥用骨製的骨籤，也要順著一個方向攪拌也不可忽左忽右，印泥拌妥呈凸起狀，所以印泥盒要選蓋子高的才好用，有句俗話：「要想印泥好，一天攪三攪」常常攪拌的目的是避免印油上浮硃砂下沉，永遠保持均勻，色澤自然鮮明。

印泥除了常用的硃砂紅印泥之外，還有一種較黃色的硃膘印泥，也有綠印泥和藍印泥，那是用石綠或石青調配的印泥，還有棕色印泥和黑色印泥，那是赭石或烟子調配的。記得在北平有一位篆刻家也是書法家壽石工先生，他每逢遇到寫紅珊瑚箋的時候用泥金印泥蓋印，非常別緻。

印泥最好裝入瓷盒，蓋子要高。石製玉製的因為會吸油不適用，金屬製品和象牙犀角製品也不適用。

印泥用過就蓋好，放入木匣或是錦盒之中以防灰塵浸入，印章也要揩乾淨再蘸印泥，以免積存污垢。

好的印泥，製做費時，售價也很高，我們不妨研究科學的方法，使得印泥油濃縮，只要煉油成功，那麼調製印泥就比較容易。

原文刊於農業週刊。

民國六十九年四月二十八日。

066 周臨芥子園畫傳

學習國畫的朋友，沒有不知道「芥子園畫傳」這部書的，據說這部書最初是李流芳畫的共有四十三頁，後來又由王安節輯補增為一百三十三頁。這是一部流傳最廣的畫書，齊白石早年習畫就是從芥子園入手，芥子園的好處是內容簡要，編排有系統，壞處是印刷不夠精良，當時限於木版印刷，對於用墨濃淡，用筆筆趣無法表現，如果沒有人指導自己盲目臨摹芥子園，必定誤事。

記得我剛入北平藝專那年，國畫科一年級的山水課，由兩位老師教，一位是本校教務長胡佩衡先生，另一位是以畫蘆塘出名的周懷民先生。

胡先生上課說：「芥子園畫傳」，是一部值得參考的書，尤其是書裡講的畫法可以作為課外練習之用。

周懷民先生上課說：任何畫冊都有參考價值，唯有芥子園不可學。現在一般畫冊都是珂羅版印刷，可以看

周臨芥子園畫傳

皴法

出用筆用墨，學了芥子園，將來只有「畫紗燈」才用得上。

兩位老師的說法不同，做學生的只有分別接受兩種不同的教導，胡先生上課，我們備有「芥子園畫傳」，周先生上課我們帶著珂羅版畫冊聽講，兩者並不衝突。

談到「芥子園畫傳」，因為經過多次翻印，先是石印，後是影印，現在市面上所見的芥子園已經是走了樣子了。前面說「芥子園畫傳」是王安節重編的，現在市面的芥子園已經不是王安節編的了，而是清末民初的一位畫家巢子餘臨的，巢子餘是嘉興人，單名一個字叫勳，號叫松道人，是清末名畫家張子祥的門人。民國以來所流傳的石印芥子園畫傳，大部份是巢氏所臨的。

胡佩衡先生所推薦的芥子園不是巢臨的，而是周鏞臨的。周和巢是同門，都是張子祥的弟子。周鏞字備笙，是錢塘人。十四歲就跟張子祥學畫，山水得四王神韻。據說周鏞臨「芥子園畫傳」因為求好

心切，用了三個月的工夫，畫成之後，就一病不起，年僅二十八歲，就與世長辭了。

周臨芥子園畫傳，只有山水部份共分四冊裝訂，初版是清光緒十七年在上海發行的，我現在所存的一部周臨芥子園，是民國十八年重印的也是四本，因為發行的部數少，在北平很不容易買到，這部書隨我來台，也算是歷經滄桑了。

藝壇雜誌八十九期。

約民國六十四年九月。

1975／9

燕庭老師名同人唱和作畫曾於
靈隱寺出示新獲古銅花觚紋米
工秀紅綠斑斕囑余命六舟摹拓並
拓旁臺二種席間即請醇士補海
棠月李尊士補碧桃二枝以成兩幀
時道光甲午十有四年秋八月中
澣杢 帥命署歓並誌顛末
受業門生湖甫吳德培謹書
於湖上丈室

拓墨

拓墨，是我國獨有的一種藝術，不但可藉以傳佈金石古器，增廣流傳，更可以供作觀摩鑒賞，拓本也如同書畫一樣被人們珍藏。

拓墨始自何時，還沒有可靠的資料可徵，根據容庚、張維持著的殷周青銅器通論云：「拓墨始自何代，不大確知，我們推測有了紙墨之後，為了省掉抄寫校對碑文的麻煩，就發明了拓墨。隋書經籍志所載：『後漢鐫刻七經，著於石碑，皆蔡邕所書……其相承傳拓之本，猶在秘府。』世傳的拓本，則以清末敦煌發現唐太宗《溫泉銘》為最早，後有永徽四年唐人手寫題記。雕版印刷始於晚唐，拓墨是雕版印刷術的先導，印刷是拓墨的反轉，拓墨是用墨施於紙上，而印刷是將墨刷在版上，這一反轉工夫，是積長期拓墨的經驗才實現的。」

至於鐘鼎彝器的拓墨，據說是始自宋仁宗皇祐三年，至到清嘉慶以後，《十六長樂堂古器款識考》、《積古齋鐘鼎彝器款識》問世，拓本才為人所注意重視，爭相收藏。

在拓墨藝術中，有所謂「烏金拓」和「蟬翼拓」兩類。「烏金拓」是用重墨，拓本墨色烏黑，光澤鑒人，此法以陳介祺最為精湛。「蟬翼拓」是以淡墨輕拓，纖毫畢露，以精細見長，此法首推達受和尚。

達受和尚是清朝道光年間人，據說他除了精於拓墨藝術，也工書善畫，擅於鑑賞，並且還能裝裱字畫。墨林今話、桐陰論畫、寒松閣談藝瑣錄、前塵夢影錄，都有關於他的記載。

據《墨林今話》：「釋達受，號六舟，海昌白馬寺僧，故名家子，精鑑別古器及碑版之屬，阮太傳以金石僧呼之，拓手尤精絕，能具各器全形，陰陽虛實，無不逼眞。」

達受和尚的拓墨，以傳拓金石古物器形最爲獨到。古物器形的傳拓，據說是始自道光初年。

據《前塵夢影錄》卷下：「吳門推拓金石，向不解作全形，迨道光初，浙禾馬傅巖能之，六舟得其傳授，曾在玉佛龕爲阮文達作藏圖，先以六尺匹紙巨幅，外廓草書一大壽字，再取金石百種，或推拓一角，或上或下，皆以不見全體著紙須時乾時濕，易至五六次，始得成事，裝池既成，攜至邛江文達公極賞之，酬以百金，更令人鐫一石印文曰金石僧贈之。」

古物器形的拓法，先要把要拓的古物各部尺寸量好，預先把器形依照尺寸畫在紙上，再用油紙剪成原器形大小，再分剪若干小塊，欲拓何處，即將該處油紙取下，拓的方法據殷周青銅器通論：「取簿鋅版，面不必很光，用白紙鋪其上，再把油紙剪的圖，鋪在白紙上，如所拓爲鼎、口、耳、腹、足將油紙次第取下，以拓其輪廓，最後將拓之輪廓放在原器上，以拓其花紋鏽斑，口內銘文。」

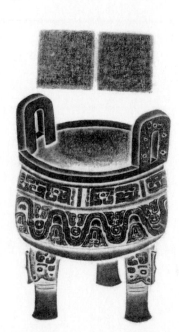

商鼎全形拓

70

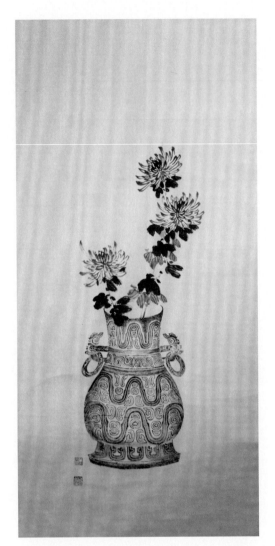

達受和尚擅畫，前文已經提過，他常常把已經拓好的古物器形，在上面加添幾筆折枝花卉，成為一幅很別緻的歲朝清供，因為有古物器形的拓墨，顯得格外富於古趣。達受和尚的畫藝，據桐蔭論畫：「釋六舟達受，花卉寫生，得青藤老人縱逸之緻，余見其拓古銅器四幅，各器全形，陰陽虛實，無不逼真，隨筆點染花卉，簡淡脫俗，古趣盎然最為精絕，真絕技也。」

最後談到達受和尚的收藏，據骨董璅記續記：「釋達受得大曆懷素小草千字文真跡，及貞元懷素小草千文六十三歲書於零陵者，為建墨王樓以寶之。復建玉佛閣藏所得天平

延年益壽，拓墨墨菊。
七十回顧展的作品
吳文彬繪

玉佛及東魏武帝玉佛，又建百八古磚研齋，以藏磚礨磚作鏡軒，以藏書畫金石，建樓題曰：大願船，以供奉六朝玉石銅造像，礨磚、墨王、玉佛三額，為阮文達道光十八年七十五所書，皆在南屏。」

http://ww.hcccb.gov.tw/chinese/05tour/tour_f02.asp?titleId=431

編者後記：

這篇文章的時間已經不可考了，就連這一個月刊，也不容易找到了，因為這名稱太通用了，已經很難判別了。不過，在新竹文化局的網站上看到蘇秋錄先生的介紹，他們說到蘇先生對於傳統繪畫的推動，以及擔任過中國書畫月刊的發行人，加上時間的紀錄等，想應該是這份雜誌。

畫印

畫印，可以作兩種解釋，一是在畫上鈐蓋的印章，一是用筆畫成的印文。

自來印章是用以徵信之用的，畫上之印除了徵信以外，還具有藝術欣賞價值，現在我們只談用筆畫成的印文。

記得在北平有一位書法前輩，張海若老先生，寫漢碑最有名，是一位老翰林，這位老先生，不但字好，而且還擅長一種「穎拓」，所謂「穎拓」，是用筆來拓字，利用雙勾的筆法來表現出硃拓或墨拓的石刻趣味，用軟質的毛筆來表現石刻趣味，要有相當腕力才行，當時我有這樣一個想法，這位老翰林何不連圖章也一起用筆畫出，豈不是更好！這不過是個天真想法。

事隔十幾年後，在台北偶然一個機會，見到胡克敏先生應約當場作畫，寫牡丹一幅，因為是臨時決定，事先未備印章，畫畢屬款之後，發現印章不在身邊，胡先生從容不迫另用硃筆勾畫了一方印，線條挺拔一如刀刻，分朱布白，儼然是一方篆刻佳作。至此始知胡先生對篆刻有極深造詣，平時卻含而不露。

許儀有一幅六尺中堂名為荷香清夏圖在故宮收藏

以筆畫印，必須精於篆籀，方寸之地，顯現印趣，不得稍有草率，否則前功盡棄。

偶讀畫史，明朝有位花鳥畫家許儀，字子韶，號歇公，別號鶴影子，喜歡用筆畫印，幾年以來，深盼有緣得見許儀的作品，藉此能夠欣賞一下他畫的印文，但是沒有如願，據宋元明清書畫家年表所載：許儀是明萬曆二十七年生，清康熙八年卒，享年七十一歲，其中順治五年畫山水扇一件，順治八年畫花鳥扇一件，止此而已。或許這位能用筆畫印的花鳥畫家，不喜歡在畫上題年月，像明朝四大家的仇英一樣，畫了一輩子畫，畫上題有年月的卻沒有幾張，死後這麼多年後人想為他作個作品編年也沒辦法。

許儀有一幅六尺中堂名為荷香清夏圖在故宮收藏，畫的是工筆荷花，沒有款，只蓋了兩個印在左下角，「子韶」，「許儀」。這兩方印是刻的呢？是畫的呢？幾次去故宮都沒有見到這幅荷香清夏，沒有辦法進一步的觀察，希望不久將來能夠看到這幅畫，同時更希望這兩方印是筆畫的，給畫史著錄作個見證。

原文刊於藝壇雜誌八十八期。
約民國六十四年八月。
1975／8

74

穎拓

畫印一文中曾提到，北平有一位老翰林張海若，擅長穎拓，把書法藝術與傳拓藝術合而為一，事後有朋友問我穎拓的技法，這一下確是把我考住了，張海若老先生的穎拓漢碑，在北平曾經見過，但是沒有見過張老先生如何拓法。

張海若先生製作穎拓過程沒有見過，在北平卻見到金禹民穎拓古錢，金禹民先生是北平有名篆刻家，尤其擅長製印鈕，能書能畫，現在手邊存有兩個沒有上骨的扇面，是民國三十一年金先生住北平後毛家灣胡同時所作的穎拓古錢，一個扇面上是

金先生製作這兩件穎拓古錢扇面

「布」，一個扇面上是「刀」。

拓「布」的扇面，一共有四個「尖足布」，這四個「尖足布」一律是墨拓，從右起第一個鑄有「平周」二字，第二個鑄有「平州」二字，第三個鑄有「畿氏八七」四字，第四個鑄有一個「郹」字。

拓「刀」的扇面，一共有「齊刀」兩個，「錯刀」一個，「齊刀」是用墨拓，硃拓的「齊刀」一個上鑄「節墨之去化」五個字，另一個鑄有「節墨夕之去化」六個字，「錯刀」鑄「一刀平五千」五個字。

金先生製作這兩件穎拓古錢扇面，乃是一時興至的遊戲之作，正好我也在場，先把摺扇壓平，依照古錢原件拓本起稿，定稿之後，以狼毫沾極濃焦墨，用枯筆書寫錢中文字，如同作印稿，然後再把古錢其他線條畫好，應該殘斷的地方，有銹斑的地方，都一一畫好，最後使其有傳拓的趣味，要借重拓包來把古錢表面略施拓墨，乍看之下，還真以為是拓片。

到台灣以後，我曾試製過幾幅漢磚畫，不夠理想，後來又製了兩幅瓦當頭，無意之中被已故董作賓教授看到，一眼看出來說：「你這是筆�930麼，太像畫的了！」我自己端詳了半天，可不是嗎，沒有一點�530的味道，回家之後找出金先生這兩個扇面，看了一晚上，最後明白了，技法是沒有錯，可惜筆法不夠精練，焉得有神？

原文刊於藝壇雜誌九十期。
約民國六十四年十月。

76

界畫樓閣

談到樓閣，一般人都稱它為界畫，因畫樓臺殿閣之類的建築物大多是使用界尺作畫。

界尺是用一條木尺，在邊沿上加一條溝槽，用毛筆畫直線就依靠這條溝槽，因為毛筆筆尖軟，所以要另外加一枝筆桿，抵住溝槽，換句話說就是一手拿著兩支筆，一支筆尖朝上用筆桿抵住界尺，一支筆尖朝下畫直線。

這樣以尺為矩，引筆畫線，筆在手中可以任意伸縮，自由操縱畫筆，每移一次界尺可以畫出很多平行線來。

中國繪畫與書法相通，界畫雖然是依靠界尺作畫，由於用筆的輕重緩急不同，所畫出來的線條，也有其不同的趣味，雖然只不過是一條直線，但細考究起來，和西洋鴨嘴筆所畫出來的直線，趣味不盡相同。

中國繪畫向來是偏重筆意，不太計較形似，界畫的要求不但要有筆意，而且還要注意形似，甚至於遠近透視也不能忽視。

研究界畫，首先需要具有營造建築方面的知識，郭若虛曾說：「未識漢殿吳殿，樑柱斗拱，憑何以畫屋木也？」

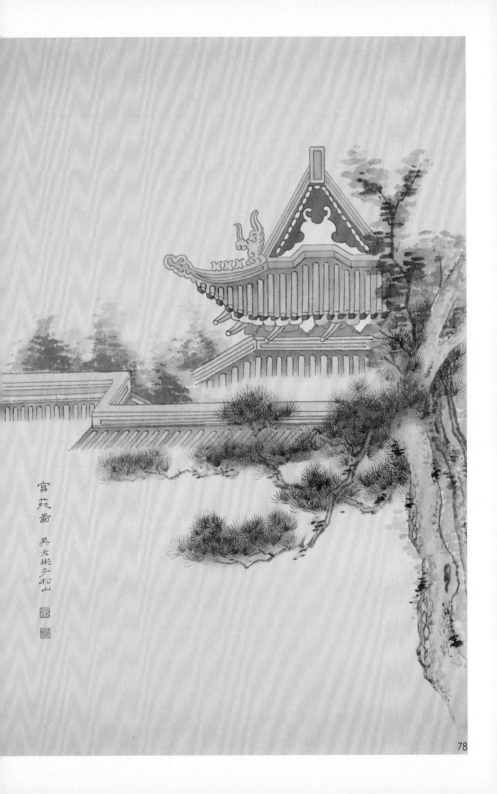

宮苑圖　吳天林于松山

在中國繪畫中的界畫受到多方面規矩的約束，是具有一定格局一定準繩的繪畫，雖然界畫要中規中矩，但是仍舊要保持中國繪畫之筆意，所謂游規矩之中，而不爲所窘，因爲它畢竟是畫，不是建築藍圖，自古以來的畫家們，都認爲界畫難工的原因亦即在此。

翻開畫史，歷代畫家專攻界畫的實在不多，大部份都是山水畫家或是人物畫家兼攻的，例如：唐代的大小李將軍，尹繼昭，五代的胡翼、衛賢，北宋的郭忠恕，南宋的趙伯駒，元朝的王振鵬，明朝的仇英，吳彬，清朝的丁觀鵬，都是擅長界畫的大家。

有人主張畫樓閣不必使用界尺，只要打好畫稿，畫家照著鐵線篆的筆法來畫就行了，當然，如果是山水中的點景樓閣是可以信手畫來的，使用界尺反覺得呆板，若是重樓疊宇，精密復雜的樑柱斗拱圍欄丹陛，不用界尺恐怕就難奏其功了。

原文刊於藝壇雜誌六十一期。

約民國六十二年三月。

1973／3

編者後記：

大約是在一九八五年左右，公共電視錄製「話我國畫」一系列節目中，由吳文彬先生展示界畫的畫法──「話界畫」。請利用手機掃描 QR Code 可以在 Youtube 上看到由錄影帶轉錄的影像資料。

071 別號與室名

中國人在姓名之外有字還有號，尤其是書畫藝術家，一個人往往有很多別號，唐朝的畫家孫位自稱會稽山人，荊浩別號洪谷子，像石濤和尚和八大山人，以至近代的齊白石都有一大堆的號，這些撲朔迷離的別號，真有點令人莫測原由。

元朝四大家之一的倪瓚，一共有十多個別號，例如：雲林子、雲林散人、荊蠻民、曲全叟、幻霞生、嬾道人、淨名居士、淨因庵主、朱陽館主、蕭閒仙卿、如幻居士、滄浪漫士。

明朝有一位收藏家項子京，自己也能畫，收藏很多名畫，他喜歡在收藏的畫上蓋很多印章，這位喜歡在畫上蓋印的收藏家也有很多別號，例如：墨林居士、嬾叟、香嚴居士、惠泉山樵、鴛鴦湖長、古攜李狂儒、退密齋主人。

項子京的孫子項聖謨，也有一套別號，例如：胥山樵、兔鳥叟、蓮塘居士、松濤散仙、大酉山人、存存居士、煙波釣徒、煙雨樓邊釣鼈客。

大凡有別號的人，必定要刻個別號印，刻了印別號更能得到傳播效果，照理篆刻家的別號一定起得多，因為自己能刻，多起幾個別號也無妨，試看篆刻家浙派首領丁敬身的別號：研林外史、孤雲石叟、龍泓山人、勝怠老人、玩茶叟、玉几翁。

明朝四大家之一的唐寅，別號不多，除了六如居士之外有桃花庵主、魯國唐生、逃禪

仙吏、除此之外還有一個很有氣派的別號：江南第一風流才子。

清初王鐸別號癡庵、十樵、嵩樵、東皋長、癡仙道人、二室山人、雪山道人、蘭台外史、

雷塘漁隱、煙潭漁叟、雲巖漫士、真夠熱鬧了。

畫筏和畫筌這兩篇文章，是研究中國畫史重要文獻之一，其作者笪重光自號江上外史，

又號江上逸光，始青道人、鐵甕城西逸叟、鬱岡掃葉道人。

徐渭號稱青籐老人，他也有很多別號，例如：瀨仙、天池生、天池山人、鵬飛處人、

水田老人。

清初四王之一的王原祁，他的曾孫王宸，家學淵源，名列小四王之一，他的別號共有

十七八個之多，錄如下：蒙叟、蓬樵、蓬樵老蓮、蓬心、蓬心老樵、蓬薪、子凝、紫凝、

子冰、蕭湘翁、老蓬仙、蓮柳居士、玉虎山樵、在官衲子、退官衲子……。

惲壽平除了別號南田之外還有南田老人、南田小隱、南田抱甕客、園客、抱甕客、草

衣生、巢楓客、葺芰生、東園生、東園草衣、東園草衣生、東園外史、鑑湖漁隱、橫山

樵者、雪衣居士、南國餘民、白雪外史、東野道人、雲溪外史。

楊州八怪之一的高鳳翰，左手作畫，自號尚左生、丁巳殘人、舊酒徒、竹林叟、東海生、

歸雲老人、南阜老人、蘗琴老人、石頑老子、松嬾老人。

金農和他的弟子羅聘，各自擁有許多別號，金農有冬心老人、吉金、竹泉、古泉、金二十六郎、仙壇掃花人、金牛湖上詩老、百二十硯田富翁、心出家盦、粥飯僧、羅聘有老丁、壽門、司農、恥春翁、壽道士、稽留山民、曲江外史、昔耶居士、龍梭仙客、金兩峰子、兩峰道人、花之人、花之僧、花之寺僧、衣雲和尚、邋夫。

看到金冬心百二十硯田富翁這個別號，想起齊白石有個三百石印富翁別號，金冬心是在硯字下有個田字，硯田再接上富翁兩字，可以說得過去，有三百石印也稱富翁就顯得牽強了。

很多書畫家喜歡把自己的書房畫室起個名字，甚麼堂，甚麼齋，有的明明只有那麼一間房子，但是硬把它起了好幾個名字，既然有了名字，少不得要刻上一方印，要不然別人無從得知。文徵明說：「我之書屋，多起造於印上」，由此可見書屋畫室起了名字刻一方印章便算了，那豈不是書屋起造於印上？

書屋畫室起個名字，甚至於起好幾個名字，是件風雅的事，不過有些名字起得古怪，除了給人一種莫測高深的感覺之外，也不見得雅得了多少。

很多人喜歡把自己的收藏（也許不是自己收藏）的藏品作為室名，像陳介祺的十鐘山房、湯貽芬的十二古琴書室，徐渭仁的西漢金鐙之室，葉昌熾的奇觚廎，達受和尚的二十八宿井磚之室，諸如此類非常之多。

有些室名，如果不經過一番註解，實在不能領會其中意義，例如：陸廉夫的醜奴盦，

趙之謙的仰視千七百二十九鶴齋，八大山人的驢屋人室，從字面上看很難知道其中眞義。

室名之中也有一語道破一目瞭然的，像王概的山飛泉立堂，把堂字去掉只山飛泉立就是一幅山水畫，這位堂主人必是山水畫家，湯貽芬畫梅，他有個畫梅樓，邊壽民是畫蘆雁的名家，他有個葦間書屋，戴熙的書房最爲簡單明瞭，它叫吉祥室，張庚畫山水宗法王石谷，他有織雲堂，沈石田有個煮石亭，耐人尋味。

有的室名帶數目字，像趙之謙的二金蜨堂，董邦達的三槐堂，李日華的六研齋，汪士愼的七峰草堂，永瑢的九思堂，王世貞的九友齋，錢大昕的十駕齋，再加上前面所說的十鐘山房，十二古琴書室，二十八宿井磚之室，仰視千七百二十九鶴齋，眞是洋洋大觀。

在北平藝專，有一位老師，姓黃名均字糵忱，擔任國畫科二年級的人物課，我曾經上過黃先生的課，知道他的畫室叫六宜樓。

大約是在十多年前西門町內江街有家古董店，櫥窗掛了一幅黃先生畫的人物條幅，畫上押角蓋有六宜樓的印章，當時一見大喜，急忙進店問問價錢，如果身上錢夠的話，把它買下來，一問之下索價八千元時值兩百坪地價，店主說這是明朝古畫，上有黃均的題款還說假得了？我說古時黃均有室名爲成趣園，墨華盒，雙清閣，此位黃均是我的老師，他的畫室叫六宜樓，道地的現代人……話還未完，見店主已經怒目相視，既然買它不起，不如及早退出爲妙，不要爲了談室名而惹來不快。

原文刊於藝壇雜誌九二、九三期。
約民國六十四年十月、十一月。

84

072

扇子的演變

立夏過去之後，依照節令序列，就是夏天了。夏季炎熱，電風扇、冷氣機，都開始活躍了，這要拜科技文明之賜，給我們帶來舒適的生活。

早先在還沒有發展電力以前，如果要使暑熱的夏天添增些許涼意，只有靠手中那把扇子，扇子成為夏天不可缺少的日用品之一。

扇子在我國已經有很長的歷史了，在古書上曾有記載「殷高宗雉雊之祥，故作雉尾扇」，「武王元覽，造扇於前」……所以推測商周時代就有了扇子。

古人日常用具，往往是就地取材，例如葫蘆裝酒，用瓠苢水，用翎毛排起來做扇子，用竹篾編成扇子等。這其中最簡便的扇子就是折一枝蒲葵葉子，葉莖便是天然的扇柄，只要把蒲葵葉子週邊修剪整齊，就是一把蒲扇，既可以招風納涼，又可以遮日障塵、拍打蚊蠅，在室內田野，蒲扇還可以權充坐墊，席地而坐，直到現在大陸北方鄉下依然普遍使用。

漢代扇子，在製作技術方面更加精良，皇室有御用障扇，是出行避塵之用的，列為宮廷儀仗之一。翎扇中有雉尾，鵲翅，鵰翎、鶴羽，樣式繁多。

前清團扇

此外有用繪、絹、羅製做的扇子。漢成帝後宮的女官班姬曾作過一篇秋扇詩，提到「新製齊紈素，皎潔如霜雪，裁為合歡扇，團欒似明月」。圓形羅或絹製的扇子，叫做團扇或紈扇。

經南北朝，隋唐，直到宋朝，幾乎都是使用有柄的扇子，尤其是南宋時代，對於有柄的團扇特別愛好，書畫家在扇上題字作畫，成為一時風尚。我們從故宮博物院收藏的南宋畫院畫家所作冊頁中看到，很多是團扇形絹畫，這些圓形絹畫，多半是從團扇上揭下重新裝裱的，扇子雖是日常用品，由於書畫的溶入，而成為藝術品。

大約在明朝初年由日本傳入摺扇，可以摺偪，又叫偪扇，是由扇面和扇骨所組成的，摺扇扇面是用棉紙製成的，適合題字作畫，並且可以隨時更換新扇面。扇骨有竹、檀木、烏木、象牙製作，竹扇骨還可以施以雕刻，一把小小摺扇竟包括了書法、繪畫、雕刻、多種藝術。

由於摺扇扇面更換方便，扇面從扇骨卸下之後，因為兩面都可以題字作畫，揭裱之後可以獲得兩面書畫，故宮博物院所收藏的明清兩代以扇面揭裱的冊頁數量很多，完整的摺扇也不少。

一把摺扇在未展開之前，令人讚賞的是扇骨的雕刻部份，筆者早年居住北平曾見當時名家張志魚、白鐸齋、高心泉等名家作品，將故都書畫名家的作品縮刻在小小

吳湖帆 花鳥摺扇

的扇骨上，真是神乎其技，近又在「舊都文物略」中刊載他們的刻竹拓片，廣為流傳。

扇子從日用品，漸漸成為一種多項藝術融於一身的玩賞真品，電風扇、冷氣機，畢竟有年齡限制，不能永垂不朽。一把精緻的扇子，卻令我們提升了精神生活的內涵。

原文刊於國語日報。

民國七十八年五月九日第十二版。

1989／4／12

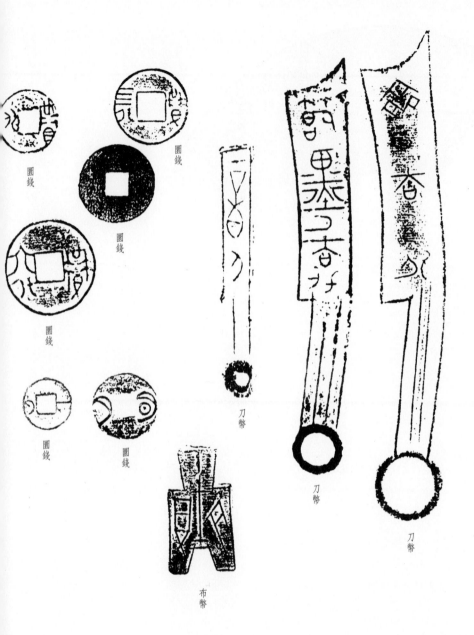

圓錢

圓錢

圓錢

圓錢

圓錢

圓錢

刀幣

布幣

刀幣

刀幣

錢

處在現在社會，沒有錢不能生活，這是每個人都知道的事情。不過上古時代的社會，並不需要錢，他們是以物易物，鋤頭鐮刀都可以拿到集市上去換東西。據說錢原本是一種鏟地的農具而成為交易的媒介，後來錢成為流通貨幣的總稱。

戰國時代的錢，仍舊保留了鏟地農具的樣式，這種錢叫做「布」，還有一種錢保留了刀的樣式，這種錢叫做「刀」。

圓形的錢最早的樣式，中間只有一個小圓孔，叫做「圜金」，很像古代的紡錘，古代的紡錘有石製和陶製，直徑大約五公分左右呈圓餅形，中間有小圓孔，圓孔中可以插上一根細棍兒，用手捻細棍兒可以旋轉，利用它把麻或綿花捻成線，這種「圜金」和紡錘樣式相同，想必上古的紡錘也是交易媒介之一。

到秦統一六國之後發行「半兩」錢，已經是方孔了，漢代的「五銖」錢流通最久，唐朝以後，把錢稱為「通寶」或「元寶」。

古代稱錢為泉，是象徵流通的意思。和錢有同樣意義的「幣」，原是作為饋贈之用的帛，帛也可以作為交易媒介，因此錢與「幣」有同樣功用。

談到此處想想起在古裝電視劇裡，每逢有用錢的情節，千篇一律是銀子，誤導觀眾，認為古人只用銀子。銀子大約是明朝中葉以後，才普遍作爲貨幣使用的，清朝是銀子和制錢並用，錢由政府發行，銀子允許民間鎔鑄成元寶、銀錠、銀錁子。繳庫的稅銀都要鎔鑄成五十兩重的大元寶，面上打印，印上地名，日期、和鎔銀匠人姓名。銀子被鎔之後，倒入模型鑄成元寶，表面因冷卻收縮，最後顯出細細的波紋，稱爲「紋銀」。

「紋銀」是以兩爲單位，一兩「紋銀」可兌換銅錢一千文。由於銀子是由民間鎔鑄的，品質純度各有不同，因而發生成色高低問題，影響價值，使用不便。到光緒年間，開始由政府鑄造銀元，每元重七錢二分，不久又發行小銅元每枚當十文，大銅元每枚當二十文。

銀元和銅元直到對日抗戰前夕，仍在大陸各地流通，抗戰勝利之後，因爲鈔票貶值，大陸各地又出現了銀元，爲了保值紛紛用鈔票買銀元。當時物價狂漲，至今回想起來，如同做了一場惡夢。

原文刊於國語日報。
民國七十九年三月六日第十二版。
1990/3/6

90

首飾

手鐲、戒指、項鍊、耳環等，我們都叫做首飾，金店銀樓也有人叫做首飾樓。

首飾，若僅就字面的解釋，應該是指頭上的飾物，談到頭飾，立刻會聯想到我國古代的筓和櫛。筓就是後世的簪子，櫛是理髮用的梳子。

古代的男女都留長髮，女子把頭髮挽起成髻，用筓縋住，才不至於散開，這是「安髮之筓」。男人也是把頭髮挽起，然後戴冠，用筓貫穿使其固定，叫做「固冠之筓」。女孩兒到了十五歲，稱之「及筓之年」，表示已經成年了。

早在殷商時代，筓的製作已經相當精巧，從出土遺物來看，有骨製、石製、玉製，有些筓裝有特製的筓首，彫刻各種圖案。櫛也有骨製、石製、玉製，也有象牙製的，櫛背可以施加彫刻，似乎此一時期的櫛已經成爲裝飾品了。

後世女用的筓，多用金銀製做，又曾爲雙股，稱之爲「釵」，比起早年的筓更加華麗。

古代的筓常常在筓首彫成鳥形或是雞形圖案，後世的金釵多採用鳳凰圖案，便是所謂的「鳳釵」。

漢代又流行步搖，在鳳釵上增加一串玉珠，「以金為鳳，下有邸，前有笄，綴五彩玉以垂下，行則搖動」。

唐代婦女把小型梳子戴在頭上，所謂「滿頭行小梳，當面施圓靨」，「斜插犀梳雲半吐」，直到現在日本婦女穿和服梳傳統髮式，依然有頭上戴笄插梳的習慣。

原文刊於國語兒童畫報。

民國七十九年二月十七日第八版。

1990 / 2 / 17

如意

夏天容易出汗，皮膚常常會發癢，有時癢在脊背，伸手不能抓到，就必須使用專門抓癢用的竹杖來搔癢，一般人稱它為「不求人」，在大陸北方叫「癢癢撓兒」，古代叫「搔杖」，也有人把它叫做「如意」。

試想背癢時，手邊正好有一把「癢癢撓兒」供作搔癢，是不是真是一件順心如意的事？有人說：凡事能退一步想，回頭看看不如你的人，自然就如意了。如意的頭，都是向內勾彎的，有回首如意的意思。

明朝的高濂在他撰寫的「遵生八牋」中說：「如意，古人用鐵製成，用來防不測的。」

「世說新語」上說：「晉朝的石崇和王愷比富，王愷展示一株高有二尺的珊瑚樹，石崇認為不夠看，順手用如意擊碎，命家人把自家收藏的珊瑚搬出六、七株，每株都有三、四尺高。」就是鐵如意了。

我國歷代繪畫之中也常見有如意出現，如唐朝名畫家閻立本所畫的歷代帝王圖卷，其中陳宣帝和陳文帝手中都拿著一柄如意。唐朝的永泰公主墓，墓室壁畫，畫了很多宮女，其中有一位宮女高舉著一柄如意。

清　瓷如意
故宮收藏

在道教繪畫中，有一卷描寫五帝朝元故事，名為「朝元仙仗」，又有人叫它「八十七神仙卷」，在很多儀仗之中，也有高舉如意的。在佛教繪畫中，也有如意。更為大家所熟悉的，畫中福祿壽三星，祿星一向居中，手捧如意。

明朝人把如意當作文玩，清朝把如意當作禮品，於是如意的造形更繁複，製作也更精工了。

清光緒皇帝選后妃，是用如意作為定選證物的。詳情見於民國十九年五月出版的故宮周刊，引述太監唐冠卿的敘述說：「光緒十三年的冬天，慈禧太后在體和殿挑替光緒皇帝主持選后妃大典，候選人共有五位，為首的是都督桂祥的小姐，也是慈禧的姪女，其次是江西巡撫德馨的兩位小姐，最後是禮部侍郎長敘的兩位小姐。太后升座，眾福晉命婦環立在座後，座前擺設小長棹，棹上有鑲玉如意一柄，紅綉荷包兩對，是為定選證物，光緒皇帝侍立在旁邊，太后讓光緒皇帝自己選，選定則授以如意，即為未來的皇后。光緒原想選長敘二小姐，太后卻施以眼色，命其將如意授予桂祥之女，即後日的隆裕皇后，長敘的兩位小姐，即後日瑾妃與珍妃。」

這一柄如意錯授，使得光緒在婚姻上極不如意，間接也影響了清朝的國祚。

國立故宮博物院收藏很多清宮如意，歷史博物館收藏了很多民間如意，這些如意有金的、玉的、琺瑯的、雕漆的、木雕的……真是琳瑯滿目。

這些精巧美觀的如意，背後都可能蘊藏著一件故事，是地方官吏為了討好皇室而進貢的？還是蒙受皇恩而賞賜的？我們就不得而知了。

原文刊於國語日報。
民國七十八年七月十八日第十二版。
1989／7／18

故宮收藏

鼻煙壺的故事

早在滿清時代，不論是王公大臣，巨商豪富，甚至一般升斗小民，都有一種特別嗜好——聞鼻煙。鼻煙是什麼？其中有很多考究，簡單的說就是把煙草葉子乾燥之後，加入一些配料，磨成極細的粉末，供人嗅聞，聞鼻煙有一個大約三、四公分直徑的小圓盤，把鼻煙放在小圓盤上一小撮，然後用大姆指頭蘸一點送入鼻孔用力吸入，鼻煙和今日香煙一樣要隨身攜帶，裝鼻煙的容器叫鼻煙壺。

鼻煙裝在鼻煙壺中隨身攜帶，在社交場合彼此都要互敬鼻煙，此時此刻首先亮相的就是鼻煙壺，於是鼻煙壺的品質和製作成為鑑賞品評的對象，如果有出眾的鼻煙壺在握，不但抬高了自己的社會地位，交談範圍也會擴大，很容易建立起人際關係，鼻煙壺雖然是個小物件，它確可以為你爭取到未來的前程，如果使用不當也可以惹禍招災。

滿清達官顯宦掌權的朝中大員莫不嗜好鼻煙，如若會晤長官必須謹慎使用鼻煙壺，如用劣質煙壺則被視為隱藏珍品目無長官，使用珍貴煙壺可能被視為誇富，因而獲罪，很多官吏為使用鼻煙壺費盡心機去推敲研究。

清乾隆
粉彩御製詩花卉紋鼻煙壺
故宮收藏

聽老輩人談論，西太后掌政時候，有一位官員想謀郵傳部的差事，託人從外國定製了兩件鼻煙壺，一件是藍寶石製另一件是紅寶石製，藍寶石質料好價值十萬兩，紅寶石較差只值三萬兩，於是貴重的藍寶石煙壺獻給了西太后，紅寶石煙壺獻給了東太后，大概在呈獻煙壺的時候沒有把太監打點好，於是就在西太后面前說了幾句淡話，說是藍寶石的成色雖好究竟是個藍的，東太后那邊可是個紅的，紅色當然比藍色尊貴，西太后一怒之下，那位官員沒有調升反而革職了。

為了鼻煙壺惹出這麼大的麻煩，鼻煙壺實際上已超出裝煙實用的意義了，樂於此道的，不能經年累月只用一個煙壺，必須要常換，今天用玉的，明天用瓷的，後天用琺瑯的，再不然就經常換花式，春夏秋冬四季花卉，十二月花神，更有人一年三百六十五天，每天更換不同式樣煙壺，為了社交應酬爭奇鬥勝大家盡量收集鼻煙壺，製做鼻煙壺的人也無不挖空心思，至今聞鼻煙的人已少見了，空留下很多精巧可愛的鼻煙壺，供我們玩賞。

這些鼻煙壺如果用質料分可以分為水晶、玻璃、瓷、玉、石、珊瑚、瑪瑙、琥珀、漆、葫蘆等十種，其中最爲名貴的自然是翠玉煙壺和珊瑚煙壺，翠玉本身就貴，製成煙壺價值更貴，珊瑚是因爲大型材料難得所以價值也很高，後來有人用碎料黏合再加以雕刻可以掩飾黏痕，高價出售很多人上當。

鼻煙壺中最具藝術價值的是玻璃煙壺，當時人稱爲料煙壺，可以套數種彩色，排成不同圖案，名之爲套料煙壺，

清嘉慶
釉上彩花卉紋鼻煙壺
故宮收藏

清末又有人用特製毛筆伸入玻璃煙壺腹內寫字作畫，用反筆，畫成從壺外觀賞是一幅完整字畫，稱爲裡畫法，也叫做內描，水晶煙壺也有很多內描畫，據說這種畫法出自北平回教人士馬少宣所發明，這種裡畫壺只可觀賞不能裝煙，恐日久字畫脫落。

其次是漆煙壺，大部分是雕漆製品，雕漆本身就有很高藝術價值，製成煙壺更爲精美。

葫蘆煙壺是所有鼻煙壺中唯一自然長成的。

鼻煙隨著滿清王朝式微，民國以後北平市區大柵欄尚有一家鼻煙舖，因爲靠近很多戲院，這家鼻煙舖成爲平劇演員的集會之所，找某一位演員只要在鼻煙舖留言就可以很快找到他，可見平劇界很多人還在聞鼻煙，所以在上台之前要洗鼻子，把鼻子洗乾淨再化裝。

每到夏天大家用萬金油之類清涼劑，在北平有一家長春堂藥舖製作一種名爲太上避瘟散，是用鼻子聞的清涼劑，筆者曾經聞過，這種避瘟散，利用懷念聞鼻煙的心理居然在北平暢銷了二十多年。

原文刊於豐年社農業週刊。

民國七十年七月十三日。

第七卷第二十八期，第三十頁。

1981／7／13

說鏡鑑

談到鏡子，大家不會陌生；在一塊玻璃上塗上水銀，就成爲一面鏡子。

國劇中有齣戲叫「武家坡」，男主角薛平貴有這樣的唱詞：「少年子弟江湖老，紅粉佳人兩鬢斑，三姊不信菱花照，不似當年彩樓前」，女主角王寶釧接唱：『寒窯哪有菱花鏡，水盆以內照容顏』。

『水盆以內照容顏』恰好正是與古代的鑑同一功用。鑑是春秋末年興起的一種器皿，它的形制是侈（大）口深腹，像似近代的水盆，口沿下有四個或兩個獸環耳，平底，也有圓底帶有圈足的。鑑可以裝水裝冰，裝水的鑑可以產生倒影照容。

古人把鑑也寫成監，甲骨文中的監字，很像一個人，站在一個容器前面，睜大了眼睛在看，把王寶釧那句「水盆以內照容顏」唱詞給畫了出來。

鏡，古人寫成竟，早在殷商時代就有了，不過目前發現的遺物很少，可能只是少數人使用，還不夠普遍，製作也比較簡單。

鑄銅工藝在殷商時代就有很好基礎，到戰國時代銅鏡的製作相當發達，鏡背紋飾有夔紋、鳳紋、雲紋、山字紋等等。

唐 嵌銀鎏金面菱花鏡

漢代銅鏡的製作精美厚重，傳世的遺物很多，鏡背紋飾可以分為：緣、銘帶、鏡紐幾個部份，圖案有青龍、白虎、朱雀、玄武、四靈、東王公、西王母、規矩紋、仙人、人物故事等等。鏡銘多為頌祝之詞，例如：「尚方作竟眞大好，上有仙人不知老……」。「尚方御竟大毋傷，巧工刻之成文章，左龍右虎避不羊（祥），朱雀玄武順陰陽。……」富有道家神仙思想。

六朝鏡，在鏡銘方面與漢鏡，不同之處是詞句華麗，例如：「團圓寶鏡，皎皎昇臺。鸞窺自儷，照日花開。臨池似月，觀貌嬌來。」六朝前秦蘇蕙作迴文錦，鏡銘也仿傚迴文鏡，例如：「鏡發菱花，淨月澄華。」迴環往復，無不可讀。

唐鏡製作，展現新的風貌，創花瓣形鏡，有圓瓣也有尖瓣，鏡背紋飾有龍鳳圖案，實相蓮花、卷草葡萄，更有鑲嵌金銀螺鈿，極為華麗。

唐鏡鏡銘，旖旎動人，例如：「鳳凰雙鏡南金裝，陰陽各為配，日月恆相會。白玉芙蓉匣，翠羽瓊瑤帶。同心人，心相親，照心照膽保千春。」也有富於警戒之意的，例如：「貌有正否，心有善淫，既以鑑貌，亦以鑑心。」

安史之亂以後，政府下令力求節約，禁止製作貼金鑲銀，鑲嵌螺鈿的華麗銅鏡，鏡子的製作宋代以後但求實用，不足玩賞。明清兩代由於玻璃鏡的傳入中國，銅鏡受到淘汰，已是不可避免的自然現象了。

原文刊於國語日報。
民國七十九年六月二十八日第十二版。

戰國　葉紋鏡
國立歷史博物館收藏

078

燈與燭

記得有一年去日本旅行，走在公路上，經過一處隧道，在進入隧道的地方，樹立了一個標示牌，上寫「點燈」，提醒汽車駕駛人，進入隧道打開車燈以策安全。

我們平時使用電燈，大家都說開燈，在日本交通號誌上出現「點燈」二字，雖然它是日文中的漢字，讀音和我們不同，在感覺上卻觸發了一些思古之幽情。

燈在詞源上的解釋是：「燃火之器，焚膏以取光明者」。每遇颱風停電，我們常常用一隻小磁盤，倒入一些炒菜的食油，再用棉花捻一個捻兒，浸在油盤裡，把浸油的棉花捻兒提高在盤沿，點燃就是一盞燈了。

古代「焚膏取明」的燈，形制各有不同，但必須有燈盤才可以點燈。近年來，在河北省滿城，發現兩處漢代古墓，出土好幾件古代的燈，有一件製成綿羊跪臥的形狀，還有一件製成雀鳥欲飛的形狀，腳下踏著盤龍，鳥嘴銜著燈盤。背部可以掀起來作為燈盤。

另外一件製成一個人右腿跪著，右手舉起燈盤，左手撫住左腿膝蓋，頭向上仰望，燈上

明　出警圖
畫中有人執長筒紗罩燈籠
國立故宮博物院藏

103

有「當戶燈」銘文。再一件是製成像似漱口杯的樣式，杯蓋向上翻起就成爲燈盤，燈上有「厄燈」銘文。這四盞燈都是青銅製做的。除此之外，還有一件設計精美，造形生動的燈，燈上有「長信」銘文，「長信」是漢代宮室名稱，這盞燈作「長信宮燈」，製成一座跪坐的宮女，左手持燈座，右手撫燈罩，燈盤、燈座、燈罩，都可以卸下，燈罩可以開合，通體金色耀眼，富麗堂皇。這些燈是燃油還是點蠟，尚有待證實。

蠟燭也是照明的工具，據說古代蠟燭是用葦纏布塗蜜蠟，後來才使用動物油脂製做蠟燭，現代的蠟燭是用石蠟從石油中提煉的，俗稱「洋蠟」。

國立故宮博物院院收藏有一幅南宋畫院馬麟所繪「秉燭夜遊」是紈扇揭裱成冊頁的，畫中一座高樓，院外明月當空，室內主人高坐，內外僕僮侍立。門前擺列了兩排大型蠟臺，燃燒巨型蠟燭照耀庭院，從這幅畫中可以看出當時蠟燭使用的情形。

室外點燃蠟燭，很容易被風吹熄，必須用籠罩，防止燭熄，古時稱作「燭籠」，現在叫「燈籠」。

明朝畫院畫家，繪製了兩幅長卷，描寫皇帝御駕親征，和班師回朝的情景，名爲「出

漢　長信宮燈

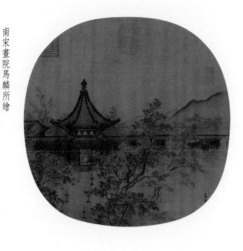

南宋畫院馬麟所繪
「秉燭夜遊」紈扇揭裱成冊頁
國立故宮博物院收藏

警圖」、「入蹕圖」，都是故宮博物院的收藏品。畫中有人執長筒紗罩燈籠，這種形制的燈，已經很少見了，只有在傳統戲劇的道具中，依然是長筒形燈籠。

燈籠的發展到現在，早已失去照明的功用，四十支燭光才抵一個電燈泡的亮度。由於燈籠的美觀造型，設計多樣，改稱爲花燈，成爲供作欣賞的藝術品，每年上元賞花燈，定爲燈節，花燈雖然失去照明的功用，卻帶給人們無限的歡娛。

原文刊於國語日報。
民國七十九年四月二十三日第十二版。
1990 / 4 / 23

079

歷久彌新的石器陶器

究竟世界上，甚麼時候開始才有人類的？單說我國境內，大約在一百七十萬年，在雲南省元謀這個地方，就有原始人類了，其他如：山西省的芮城、平陸、垣曲、交城、寧武、朔縣，陝西省的潼關、藍田，河南省的陝縣、安陽，河北省的房山縣周口店，都有發現人類活動的遺跡，其中我們最熟悉的是河北省房山縣周口店的「北京人」，北京人距離我們大約也有五十萬年了。

北京人靠打獵和採集野生果食，或撈捕一些貝類來維持生活。並且利用天然石片與石塊，把邊緣部分加以敲打，打出鋒利的稜，用打成的稜刃，來剝獸皮或切獸肉。這種原始石器，除了打擊出稜刃之外，沒有再經過第二步的加工處理。這個時期，我們叫它「舊石器時代」。

舊石器時代的人，居住在天然的山洞裡，他們已經知道用火，每天與大自然博鬥，生活相當艱苦。

採到果實吃罷，果核丟棄，又見發芽生長，獲得農耕的啟示。幼獸長大肥壯，也有了畜牧經驗。知識是經驗的累積，人們漸漸從事比漁獵更安定、更舒適的農耕畜牧生活，節省了更多的時間和精力，來改善生活環境。製作石器，也不再用敲打的落伍方法了，

改用磨製，磨過的石器更實用。這個時期，我們叫它「新石器時代」。

新石器時代的人，不再住山洞，他們選擇有水源的高地居住，附近有水源可以供應灌溉與飲用，住在高地，可以防洪，避免淹水。為了貯水，他們利用葫蘆、瓠瓜之類的果殼，作為器皿。他們有很長久的用火經驗，發現被火燒過的泥，會變成硬塊，而且不漏水，引發製做陶器的念頭。

石器時代的陶器，有很多種式樣，考古學家石璋如教授認為很多陶器形狀，是模仿葫蘆的某一個部分。把葫蘆底割下來就像是陶製的盤子，再往上多割一截，就像陶製的鉢和盆，葫蘆經過分割之後，就可以成為很多種陶器形制的樣本了。

自從陶器問世之後，烹調技術也改良了，陶器可以越來越煮食。為了使得陶器耐火經用，製陶時泥中加入砂粒。新石器時代就發現有夾砂陶器。雖然時光飛逝，幾千幾萬年以後的現在我們仍然使用著砂鍋，也用葫蘆裝酒，把瓠瓜分成兩半作水瓢，雖然科技不斷推陳出新，有些東西還是歷久彌新的呢！

參考書

1　蕭璠著，先秦史，長橋出版社。

2　石璋如著，彩陶系的器形探源，東吳大學中國藝術史集刊第一卷。

3　譚旦冏編，中華藝術史綱，文星書店發行。

原文刊於國語日報。

民國七十七年一月二十一日第十二版。

人要衣裝

考古學家在北京人故居，周口店山頂洞的上洞，所存遺物中發現一隻骨針，推測舊石器時代晚期的人們，很可能用骨針縫合獸皮來禦寒。在新石器時代，不但發現有更精緻的骨針，還發現有石製或陶製的紡輪，這一時期可能已經植桑養蠶，「治其麻絲以為布帛」不再穿著獸皮了。

從出土的殷商時代器物上，黏附著清晰的紡織紋痕，仔細觀察，這些紋痕經緯分明，並且非常細密，可以證明殷商時代的紡織工業，已經具有相當水準，自然也有了高水準的衣服。根據周錫保所著「中國服裝史」說：上古時代先是用獸皮掩蔽於腹下膝前，後來又增加身後的掩蔽，最後把蔽前與蔽後的兩片，用骨針縫合，成為一件皮裙下裳。

後漢書輿服志說：後世有智慧的人，在不斷觀察自然生態結果，見到美麗的雉雞一類的飛禽，和盛開的花卉，具有各種不同的色彩，於是便仿傚這些來染布帛。見到鳥獸有冠，有的有角，就仿傚這些來制定男子的冠與女子的髻式。見到牛的頸項下的垂胡，把衣袖裁成寬大如垂胡的樣子，可見衣服顏色彩文，冠髻形式及寬博的衣袖式樣，都是觀察自然萬物所獲得的啟示，而成為最古的服裝設計。

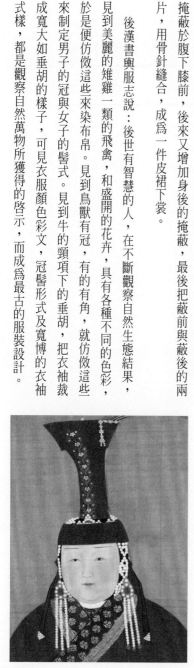

元世祖后
蒙古婦女流行頭戴高高的「姑姑冠」
故宮收藏

我國古代的服式，概括分爲上衣下裳，「黃帝、堯、舜、垂衣裳而天下治」。

滿清入關之前，一直是爲我國傳統服制。雖經過各個時代的演變，上衣、下裳的大原則一直不變，隋唐時代，婦女服裝一度流行胡服，是受到西域、高昌、回鶻等地服裝影響。元朝時，蒙古婦女流行頭戴高高的「姑姑冠」（或稱罟罟冠），這些都是屬於一時的風尚而已。

到清朝滿人入關之後，強迫人民剃髮易服，我國古代原有服制這才遭遇徹底改變。當時有「留頭不留髮，留髮不留頭」的說詞，後來又擬定十從與十不從：「男從女不從，生從死不從，陽從陰不從，官從吏不從，老從少不從，儒從道釋不從，娼從優不從，仕宦從婚姻不從，役稅從說文不從」。

所謂男從女不從，是指男子必須剃髮易服，女子則不必。死後大殮可以用前朝服飾。官吏依照清朝服制穿著，衙門役吏仍著紅黑高帽，擔任鳴鑼開道的任務。小孩子穿衣不受限制，便是所謂老從少不從。釋道釋出家的僧人道士，仍舊可以穿僧袍道袍。演戲戲裝，結婚禮服也可以穿前朝服裝不予限制。綜觀這十不從之中有八項是屬於服裝的規定。

清朝服制，在歷朝中改革最多，把寬袍大袖形制，改爲窄袖緊身。由於北方寒冷，爲了防止手凍，加上馬蹄袖，這是歷朝服制所沒有的。其他如：普遍使用鈕扣，衣襟衣領的多樣變化，都是清朝服裝的特色。

原爲清朝服裝的長袍馬褂，如今明定爲禮服，尤其是女士旗袍，經過量身裁剪之後，

男從女不從的清代服裝

110

成為最能顯示女子體態之美的服裝，經過幾千年的演變傳承，沿襲到今天，雖然我們早已不再穿著上衣下裳，但是我們卻把「衣裳」作為服裝的總稱。

清代官員袍服

原文刊於國語日報。

民國七十七年七月十四日第十二版。

1988／7／14

從古代文物看蠶桑

時光荏苒，大地回春，又到了採桑育蠶的季節，提到蠶絲，我們會想到那些精美的絲綢，古人所謂「治其麻絲，以爲布帛」，布和帛是生活四大要素之一。

養蠶治絲，據說是始自於黃帝正妃嫘祖，後世奉爲蠶神，嫘祖育蠶治絲，只是見於古老文獻傳說，還沒有確實的証明，不過我國蠶絲事業，在史前新石器時代就已經有了。民國十五年考古學家李濟博士，曾經去山西省夏縣西陰村作田野考古工作，發現了很多石器時代和破碎的陶器殘片，其中也有很多帶有「彩繪」的陶片，証明西陰村這個地方是新石器時代的遺址，在這個遺址中發現了半隻蠶繭，這半隻蠶繭經過專家檢定認爲是家蠶的繭，並且是經過人工割裂的。

從這半隻蠶繭的發現，推知我國在五千年前的新石器時代，就已經有人養蠶了。到殷商時代，在甲骨文中不斷的出現有養蠶的記載，商周兩代的青銅器，也有以蠶爲主題的裝飾圖案出現，此一時期養蠶治絲已經成爲專門的事業了。在一些出土的殷商器物上也曾發現過絲織品的痕跡，這正說明了殷商時代的紡織工業已經有了相當的基礎。

植桑和養蠶有直接關係，周代的青銅器中很多裝飾圖案是以採桑爲主題的，這些採桑圖案的描寫都很生動。治絲到了漢代不但成爲我國主要工業並且也大量外銷出口，經過

甘肅出玉門關輸往印度、土耳其、波斯而遠達西歐，這一條橫跨歐西的經濟動脈就是著名的「絲路」。

我國古代非常重視絲織業，歷代的皇后每年都有一定的日期舉行「親蠶」禮。由皇后率領嬪妃作象徵性的採桑育蠶的工作，後來演變成一種皇室宮廷禮節，在北平的北海公園東北隅就有蠶壇，是清朝皇后舉行親蠶大典的地方。

北海公園原來是清朝皇室的御苑之一，所謂蠶壇是一座四方形的台子，四面有石階可以上下，附近種有很多桑樹，另外還有「觀桑台」和「親蠶殿」。

清朝皇后每年都要親臨蠶壇一次，率領妃嬪二人，公主、福晉、夫人三人，命婦四人，沿途有儀仗排列，到達蠶壇有女官獻上「金鈎黃筐」，這時候掌儀司唱採桑詞，金鼓板笛笙簫齊奏，皇后以下各妃嬪，公主、福晉，夫人，都依照規定的儀禮採桑葉，然後交給蠶母有蠶，皇后升座眾人行禮，遂告禮成。

等到蠶已作繭，皇后還要親臨織室行「繅三盆手禮」。我國自古以來就以男耕女織，建立起和諧自給自足的農業社會，蠶絲不但是國人足以自豪的發明，也給我們帶來了財富。

原文刊於豐年社農業週刊。

民國六十八年四月十六日第五卷第十五期。

1979/4/16

住屋的演變

新石器時代以後，人們有了群居的生活，開始形成很多農業村落。不過這時候還沒有正式的房子，僅用穴居或是半穴居的建築家屋。半穴居就是在地面以下挖築洞穴，然後在地面上用木材、泥和草加蓋圓形或是方形的建築。直到殷商時代，半穴居的建築模式，還在使用來儲存物品，不過殷商時代一些宗廟宮殿重要建築，已經採取「築土構木」的方式來從事營建。

「築土構木」的建築方式是先築土，因為土被夯打過之後，質地會變成非常堅硬。所以用夯打的方法築土為基。先用夯土築成臺基，然後在臺基上豎柱架樑，樑柱結構完成之後，再用「版築」方法築牆。

「版築」是用木板做成木框，然後在框內填土夯打，反覆填土夯打到一定高度，撤去木框，就成為一堵「版築」牆。

河南安陽縣小屯村，是殷商都城遺址，考古學家稱它為「殷墟」。這裡曾經發現很多處夯土臺基，上面有一行礎石，也是當年豎立木柱石的柱礎。木柱雖已朽毀，礎石尚存，從這些礎石的排列，就可以推想殷商時代建築房屋豎柱的情形，進一步可以推斷出樑柱結構。

建築房屋，自從捨棄穴居改在地上興建以後，都是採用「築土構木」的方式。這種營建方式，直到近年來大陸鄉間蓋房依然如此，北平很多舊式四合房，也是如此。早年北平買賣房屋，要先說明是哪種木料的「木架」。「木架」是樑柱結構的總稱。

古時候的木結構不用釘子，完全靠精確的榫卯連結。使用榫卯組合的架構，有防震的功能，只要榫卯保持完好，經過地震很快可以恢復原狀，所謂：「牆倒、柱立、屋不塌」。

古代建築，為了防止雨水淋濕「版築」牆壁，所以屋頂採用較大的出簷，出簷過深，又怕妨礙室內光線，於是便採取微向上反曲，屋簷翹起的形式，顯示出一種舒展飄逸的形象，在配合垂脊脊獸的裝飾，雕樑畫棟金碧輝煌的彩畫，成為我國建築的特色。

大陸北方的四合房，與南方的三合房，大多是採取坐北向南的方位，也就是所謂的「向陽門第」。北房為上房，東西房為廂房，一家之主住北房，晚輩子孫住廂房。一個大家族居住一所宅院裡，往往營建二進或是三進的院子，中間以過廳隔開，也可以向東西左右發展「跨院」，最後的後院可以佈置成一座可遊可居的花園。在整個宅院之中，房屋的配置依循長幼的序列，把中國倫理禮節融入建築設計，這也是我國建築的特色之一。

現在住宅無論公寓或是大廈，都是屬於密集式住宅，大家同處一個擁擠的環境，活動空間不如以往寬大，更缺少可遊可居的花園，有人就另設鄉間別墅，或是定期度假，由於住屋的改變，人們的作息，生活習慣，也都隨著時代改變了。

原文刊於國語日報。
民國七十七年九月■二日第十二版。

116

中國固有的插花藝術

插花是自娛又可以娛人的藝術，利用不同的花材，各型的花器，表現疏密偃仰，高低不同的花枝，別有一番情趣。

談到插花，我們現在馬上會聯想到日本的「草月流」、「池坊流」，各種花道的流派，其實我們中國人對於插花，早從明朝就人研究了，而且著有專書。很可惜，後代人沒有人把它加以研究推廣，反而讓日本人專美於前，至今每談到插花，便要向日本學習。

明朝萬曆年間有一位張謙德，寫過一篇「瓶花譜」，把很多花卉分為九品，可見當時花材使用範圍之廣了。這九品是：

一品：蘭、牡丹、梅、臘梅（原文為蠟合體字，經查為臘的異體字）、各色細葉菊、水仙、滇茶、瑞香、菖陽。

二品：蕙、酴醿、西府海棠、寶珠茉莉、黃白山茶、巖桂、白菱、松枝、舍笑、茶花。

三品：芍藥、各色四葉桃、蓮、丁香、蜀茶、竹。

四品：山礬、夜合、賽蘭、薔薇、錦葵、秋海棠、杏、辛夷、各色四葉榴、佛桑、梨。

五品：玫瑰、簷葡、紫薇、金萱、忘憂、豆蔻。

六品：玉蘭、迎春、芙蓉、素馨、柳芽、茶梅。

七品：金雀、躑躅、枸杞、金鳳、千葉李、枳叁、杜鵑。

八品：千葉戎葵、玉簪、雞冠、洛陽、林禽、狄葵。

九品：剪春羅、剪秋羅、高良姜、石菊、牽牛、木瓜、淡竹葉。

古人插花所用的花材，大多數是自己親手從花圃折取。「瓶花譜」中說：折硬挺的花枝容易，草本的花卉比較難以摘取，必須要有相當藝術修養，看過很多名家花卉繪畫，才知道摘取那一個部位才不會俗氣。折花要選擇枝子的姿態，插入花瓶，要有俯仰高下，疏密斜正，各種不同的姿態。

明朝另外一位袁宏道寫了一篇「瓶史」，講到插花要與花瓶相稱：花比花瓶高四、五寸就可以了。如果是一個大肚花瓶，瓶高二尺，那麼花出瓶口六、七寸，但須要花枝向下斜出，能把花瓶兩旁覆蓋一部份就好了。假如花瓶又高又瘦，就插隻枝一高一低，但千萬不要花比瓶瘦，或是一大把花往瓶中隨便一插，那實在是沒趣味。

「瓶花譜」和「瓶史」的作者，對於花器的選擇很嚴格，他們認

宋代 李嵩花籃
國立故宮博物院藏

為如果用古代銅器插花最好，理由是古代銅器入土年久，受土氣深，如果用它來養花，花色鮮明如同生在枝頭一樣，而且花開得快，凋謝得遲。

古代銅器是國家重要文物，平時唯恐受到濕潮而損壞，誰能夠真的用它來儲水插花，古代銅器插花是不是有如此效果，恐怕沒有人能確實的答覆這個問題。「瓶花譜」的作者特別指出，如果用磁瓶，像「闇花茄袋」、「葫蘆樣」、「細口扁肚」、「瘦足藥譚」等這幾種類型的瓷瓶，是「不入清供」的。

「清供」就是文雅的擺設，如果我們略為留意一下古代繪畫之中，常常有「山齋清供」、「歲朝清供」之類的題材，附圖是明朝末年的名畫家陳洪綬所畫的「歲朝清供」。

如果我們把古代的和現代的「清供」一類繪畫收集起來，加以研究，相信一定可以立起一套有系統的中國插花學。

原文刊於豐年社農業週刊。

民國六十八年七月二十三日第五卷第二十九期。

1979 / 7 / 23

明朝末年名畫家陳洪綬所畫的「歲朝清供」

網路

明末清初　雕竹
郭子儀免冑圖筆筒
國立故宮博物院藏

晚明　三松款
雕竹窺簡圖筆筒
國立故宮博物院藏

084 發揚竹雕藝術

文房四寶是指紙、筆、墨、硯，其中紙筆和竹有著密切關係，其他文房用具如筆筒、筆床、臂擱，用竹製作的也恨多，故宮博物院有一個專室陳列文房用具，其中有很多用竹雕刻的筆筒，非常精美可愛。

竹雕的歷史不算太久，真正爲世人所重視，大約是在明朝。明朝的竹雕大概分兩個流派，一派是金陵派，以南京蒲仲謙爲代表，作品淺率但取其意；一派是嘉定派，以朱松鄰爲代表，朱松鄰的藝術傳給兒子朱小松，朱小松又傳給兒子朱三松。朱三松的雕藝已經到了傳神的境界，在故宮博物院收藏有一件朱三松雕製的竹筆筒，浮雕了四個仕女，各有顧盼神情。

竹雕有陽文皮離、陽文沙地、雙刀深刻等法，附圖均爲故宮博物院藏品，都是明朝名家作品。

明　小松款
雕竹羲之書扇圖筆筒
國立故宮博物院藏

台灣出產多種竹材，民國六十五年農復會與林業試驗所在中南部推廣栽培「梨果竹」，以發展農村手工藝事業。近年台南關廟一帶，就以生產細竹器出名，如燈罩、手提籃、花瓶、水果盤等。

十多種細緻精美的竹器之中，獨缺竹雕作品。我們應該大力提倡，推陳出新，也是發揚中華文化之道。

原文刊於豐年社農業週刊。

民國六十八年八月二十七日第五卷第二十四期。

1979 / 8 / 27

竹雕藝術

竹子，在臺灣四季都有，隨處可見，既可作建材，又可製家具，它的用途非常廣泛。

古代用竹子殺青製簡，供作書寫之用，來傳承中華文化，也用它製造強弓硬弩，來鞏固國防。

我國古代文人，對竹子特別喜歡，說它「虛心有節」有君子之風。古人認為理想的居住環境必須要「壁懸琴，池種竹」。

明清兩代流行摺扇，竹雕扇骨成為文人玩賞對象，更進而擴展到竹雕藝術，例如竹雕筆筒、臂擱、水盛、竹根印章、墨床等等，大都屬於文玩之類。

明中葉在南京有一位濮仲謙，善於竹雕，利用盤根錯節的竹根，順勢雕刻，輕略數刀便神情畢現，有巧奪天工之勢。

另外在明代隆慶萬曆年間，江蘇嘉定縣有一位朱松鄰，也精於竹雕，由於他通識古篆，擅長治印，所作竹雕非常古雅。他的兒子朱小松，擅長書法和繪畫，家傳的竹雕藝術，由於能書善畫，青出於藍。朱小松的兒子朱三松，竹雕藝術更是精湛，國立故宮博物院收藏朱三松所雕的水盛，用竹根雕成荷葉及蓮蓬荷花，葉邊一隻小螃蟹，非常精緻而傳神。

明代竹雕大約分為金陵派和嘉定派，金陵派便是以南京濮仲謙所主張淺刻的一派，嘉定派便是以朱三松所主張深雕的一派。

臺灣是盛產竹子的地方，近年來有很多藝術家從事雕竹創作，今年年初，國立歷史博物館，舉辦了一次竹雕藝展，定名為竹報平安雕刻展，展出有近百件竹雕作品，洋洋大觀，不讓前賢。雕竹的技法有凸起的陽文雕刻，有凹入的陰文雕刻，也有鏤空透雕，陽文雕刻有皮雕，也有在陽文皮雕下加雕沙地，把凹入的部分雕成沙粒狀，另外還有一種留青的雕法，把竹子青皮用陽文薄雕的技法，留住竹子青皮作為凸起的圖案。一件成功的竹雕，不但要刀法熟練，更要有巧妙的構思。

收藏任何藝術品，都要有保藏的方法，例如青銅器不能用汗手去摸，玉器又必須經常去「盤」，竹雕藝品最好有木盒木匣儲藏，每隔兩三年，就要用生桐油細細刷過，再用棉布揩淨，務必使其潤澤不枯，竹器日久成為琥珀色，若變黑就不好了。如果遇到日頭炎炎的天氣，最好不要拿出來玩賞，以防損壞，如果發現有蛀蟲，及早用生桐油點入蛀孔，可以防範生蛀。

臺灣有取之不盡的竹材，從事竹雕藝術的藝術家，已經有了相當完整的雕刻技法和藝術修養，實在值得提倡推廣發展的藝術，使得竹雕成為臺灣獨步的藝品。

原文刊於國語日報。
民國七十八年八月二十四日第十二版。

象牙雕刻

最近從新聞報導中知道，象牙在非洲已經列為禁止出口了，真值得高興。我們常常在電視電影中看到，非洲原野成群的大象奔馳呼號，小象緊隨著大象寸步不離，表現出親子之情，實在可愛。

在亞洲印度泰國都有大象，泰國號稱白象王國，很多粗重的工作都由大象去做，象的身軀雖然碩大，然而泰國象還可以做很多特技表演供人欣賞，不時扭動身軀隨著樂聲起舞，踢球、打滾。觀眾偶而投給硬幣，象用鼻拾起裝入主人口袋之中，有趣之極。人們為了取得象牙，而不惜殺象，覺得人比象野蠻，實在應該禁止。

國人對象牙的愛好，可以遠溯到新石器時代，到了殷商時代，象牙雕刻，已經做得非常精細了，不但有繁複的紋飾，還有綠松石的鑲嵌，可謂富麗堂皇。

清
雕象牙四層透花提食盒
國立故宮博物院藏

牙雕工藝在清朝最為興盛，康熙、雍正兩朝，皇帝喜歡象牙雕刻，清宮設有造辦處，其中網羅全國雕刻名師，從事牙雕工作。到了乾隆朝更是精益求精，象牙雕刻加染彩色，把牙雕藝術帶入另一境界。

外雙溪國立故宮博物院，收藏有很多象牙雕刻的精品，其中最令人讚嘆，莫過於那件象牙透雕的四層提盒，通體雕成山水人物的滿裝花紋，提盒展出時，中間裝置電燈泡照明，細密的花紋圖案，藉燈光照明一覽無遺，更可看出雕者匠心獨運，真可稱鬼斧神工。

除此以外象牙球的雕製更是耐人尋味，從外表來看，只是一個雕滿花紋的球體，仔細觀察，球中有球，大球中套有小球，每層球都雕滿了花紋圖案，並且可以自由轉動，少者數層，多者數十層。早先曾有人懷疑象牙球是膠合的，不是整塊象牙，其實它確是用整塊象牙雕成的。

首先把整塊象牙先磨製成球，再由四面向中心鑽成圓錐形的洞，預留出中心最小的球，然後從最裡面起，一層層雕刻，雕刀從每個圓錐形洞中伸入，向橫的方向去刻，中心球刻好，再刻其他各層球。這種象牙球的製做，以廣東師父最為擅長。

北平並不生產象牙，由於清朝皇室的喜愛，北平有不少象牙雕刻的高手，民國以後，前門外西河沿，象牙藝品店林立，陳列各式牙雕，有筆筒、墨床、臂擱之類文具，也有如意、插屏等小擺設，扇骨、鼻煙壺等隨身

清中期
象牙多層透雕裝飾球

126

用具，更有整支象牙隨形雕刻的人物仙佛，極爲傳神。

福州是壽山石的故鄉，可以想像到此地必然會有很多雕刻名手，福州的象牙雕刻也很有名，擅刻玲瓏寶塔。

我們在欣賞精美的象牙雕刻之餘，很少有人會想到，殺象取牙的醜陋行爲，前幾年臺灣中南部地方有人當街殺虎，賣虎肉虎骨，更有人去捉過境的候鳥，烤著吃，人殺野生動物，豈不是比野生動物更野蠻嗎？

原文刊於國語日報。

民國七十八年十一月十九日第十二版。

1989／11／19

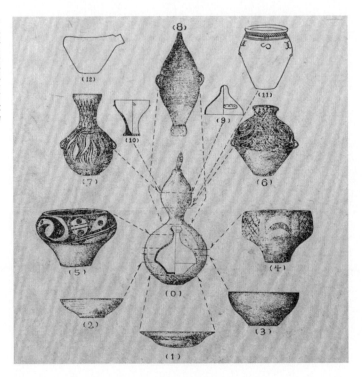

中央研究院院士石璋如

教授研究，有十二種彩

陶器的造型和葫蘆有關

葫蘆、妙用無窮

扁蒲原產非洲和印度，在我國栽培歷史悠久，分佈很廣。依果實形狀，長形的稱瓠，圓形的稱匏，扁形的叫扁蒲，二端粗而中間細的叫葫蘆。

我們平常吃的蒲瓜，是幼嫩的瓠或匏，也可以切絲曬乾製成蒲絲乾。扁蒲老熟以後，外壁（中果皮）堅硬而中空，可作水瓢、容器、花瓶或裝飾品。扁蒲學名 Lagenaria Leucatha Ruscy，Lagenaria 就是瓶子的意思。

瓠或匏都沒有細腰。匏從正中破開，成為兩半個瓢，瓢可以作為飲水用具，大陸北方家庭至今仍用瓢來舀水。孔夫子曾經讚美顏回，說他「一簞食，一瓢飲，在陋巷，人不堪其憂，回也不改其樂。」

匏在古代也是樂器的一種，絲、竹、匏、土、革、木、石、金，合稱為八音，相傳古代的笙底座部分是用匏製成的。

我們夏季去海濱戲水，都喜歡帶一個充氣的橡皮圈，在水中載浮載沉，不至於發生危險。匏在沒有破開成為瓢之前，浮水力很強，可以用它繫在腰間涉水而行，以前就有「中流失船，一千金」的說法。

葫蘆肉薄，大多有苦味，很少當作食用；由於具有細腰，造型美妙，頗有觀賞趣味。

在西遊記第五回：「亂蟠桃大聖偷丹」，說孫大聖私入兜率宮，把太上老君煉就的金丹都給偷吃光了，金丹是裝在五個葫蘆裡。道家煉丹，丹成都用細腰的葫蘆裝起來，很多舊小說，每提到神仙，脫離不開藥葫蘆。八仙之中的李鐵拐，背後總是背著一只大葫蘆，雖然蓬頭垢面，就因為有那隻大葫蘆，憑添不少仙氣。

葫蘆可以裝丹藥，也可以裝水或酒，在大陸北方多地，有很多酒店就用葫蘆作為市招。

考古學家認為，人類在不會製作陶器之前，就已經知道利用果殼作為用具，如瓜、瓠、椰子等等，都可以當作容器使用。史前新石器時代很多彩陶器的造型就是採取葫蘆的某一部份，據中央研究院士石璋如教授研究，有十二種彩陶器的造型和葫蘆有關，並曾繪圖說明。

看過這張圖，我們理解史前先民製作用器，盡量觀察自然摹仿自然，是費盡了心思，但是在甘肅蘭州這地方卻有人用葫蘆製成方形、八角形的小瓶小缸，是在葫蘆沒有長成之前，外面加上模子，長成之後就成為方形或八角形的變形葫蘆了，這等於讓葫蘆再模仿其他器物。據說在清朝康熙年間，命奉辰苑，利用架上的匏瓜加上固定的模型，葫蘆長成之後，便成為各種不同形狀的精美玩物，葫蘆真是妙用無窮。

原文刊於豐年社農業週刊。
民國六十八年八月六日第五卷第三十一期。

羊年大吉

依照干支紀年，民國六十八年歲次己未，是屬羊年。羊是美食，自古常以「羊羔美酒」，相提並論，羊在古代祭祀宗廟是不可缺少的祭禮之一，羊稱作「少牢」，牛稱作「太牢」，古人對祭祀宗廟看得非常嚴重，是國家大典，所以在祭祀之中所使用的器皿也非常考究。

祭器又稱爲禮器或彝器，這些禮器在商周時代很多是用青銅鑄造的，所謂青銅就是銅加入適當的錫，成爲銅錫的合金。

青銅禮器，在古代一向是尊爲重器，陳列在莊嚴的宗廟裡，世代相傳的傳國之寶，很多青銅禮器中都鑄有銘文，說明這一件禮器是爲什麼事情鑄造的，是爲祭祀什麼人鑄造的，最後總少不了有「子子孫孫永寶用」之類的字樣。

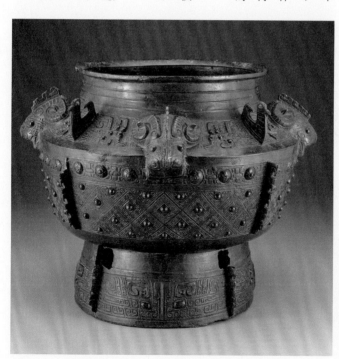

圖 1
鉤連乳丁紋羊首罍
故宮博物院收藏

商周時代的青銅器，在中央研究院和故宮博物院收藏了很多，就製作設計來看，那些繁複的花紋圖案各有不同的意義，其中穿插有很多寫實的描繪，顯得特別突出，尤其是牛羊的圖案佔了很大比例。

現在我們介紹一件商代的青銅器－乳丁罍（圖1），在這件青銅器的肩部有四個浮雕凸出的羊頭，頭部有兩隻又彎又大的羊角，其他眼、嘴、鼻、口，仍舊保持裝飾圖案的風格。

很多古代用的器皿，它的樣式和一些造型上的特徵，往往會被保留得很久遠，例如：我們雨天穿的膠鞋，很多是保持了皮鞋的樣式，我們使用已久的搪瓷臉盆，最近幾年被塑膠盆代替，農友們常用的斗笠也有很多是塑膠製品，但是樣式並沒有改變。

這件青銅器肩部的浮雕羊頭，又被宋代瓷器－汝窯三犧尊給延續了（圖2），我們可以很清楚的看出瓷器上也有三隻非常寫實的羊頭分佈在肩部，到了明代景泰年間出產一種琺瑯器皿，是用銅胎外加了琺瑯經過燒製，成為有名的「景泰藍」，在景泰藍器皿之中有很多仿照古式的，例如：一件名為掐絲琺瑯三羊瓶，也有三隻寫實的羊頭（圖3）。

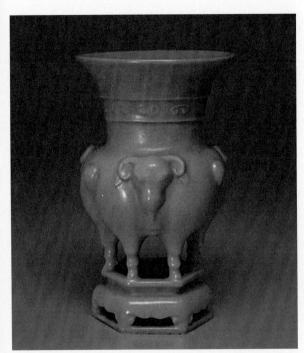

132

圖3
明 掐絲琺瑯三羊尊
故宮博物院收藏

中華文化源遠流長，幾千年以來一脈相傳，今年是羊年，我們選出幾件古物來說明中華文化的傳流有緒。羊和祥相通，未來一年我們一定是光明的，祥和的，吉祥的，我們的國運也當是否極泰來。

原文刊于豐年社農業周刊。
民國六十八年一月八日第五卷第二期第八頁。
1979 / 1 / 8

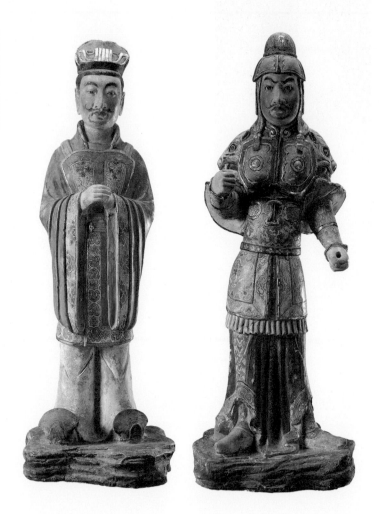

彩繪貼金文、武官俑
陝西昭陵博物館藏

134

俑

走過臺北市的民權東路，在「行天宮」那一帶，經常看到路邊擺著用紙糊的車馬人物，稱之為彩帛，大陸北方叫它紮彩或冥衣，北平俗稱叫「燒活」，是用來祭祀已經逝世的人，將它們隨著冥鈔紙錢火化。

火化彩帛為一種禮儀，不一定有實用的價值。上古殷商時代，相信鬼神，遇事必先占卜，祭祀祖先列為國家大事，殷人對於逝世的人必得加意保護，埋葬前墓底中央挖一小坑埋入一隻狗，為墓中守衛，考古學者稱這小坑為「腰坑」，除此之外逝者若為貴族，也有以人殉葬的習俗。

考古學家石璋如教授在安陽考古報告中指出，在安陽小屯村殷商時代的宗廟遺址地下，發現埋有成行成列的殉葬者，有些配有兵器，也有戰車，全都有組織的埋入地下，目的是為保衛宗廟，不為外來鬼怪侵擾，當時可能是一種很嚴肅的禮儀，現在我們看來，卻是不可思議的事情。

人殉的習俗，隨著人類的文明已經有所改變了，後世改用俑來代替，俑在辭海中的解釋是「隨葬的偶人」。用木製的稱木俑，用陶製的稱陶俑，用石製的稱石俑。在湖南長沙東郊馬王堆漢墓中發現有穿著衣服的木俑。提到陶俑，近年出土的秦陵兵馬俑最為著

名。

民國六十三年三月在西安秦始皇陵的東側，農民打井時發現，東西長二百三十公尺，南北寬六十二公尺的一座陶俑坑，其中陶俑陶馬約有六千件，隨後又於民國六十五年發現兩座陶俑陶馬坑，數以千計的兵馬俑出土，神態各異，披甲執兵，氣勢恢宏，形象逼眞，令人嘆為觀止。

漢代有厚葬習俗，俑人陪葬之外，也有陶製牲畜，井灶，房舍，樓臺等等，稱為明器，在視死如視生的觀念下，這種厚葬風氣到唐代依然盛行。唐會要記載：「王公百官競為厚葬，偶人，象馬，雕飾如生，徒以炫耀路人，本不因心致禮，更相煽動，破產傾資。」

陶俑到唐代增加了華麗釉彩，稱之為「唐三彩」。雖然早在戰國時代陶器已經有綠釉出現，漢代也有褐色釉，隋代黃釉白釉都已盛行，但很少見到一件陶器上有多色釉彩相混合，所謂「唐三彩」實際上是指多種釉色在一個釉面上，這些釉彩大約在燒至七百至八百度就熔化自動流淌，釉面呈現彩色繽紛，有中國水墨畫水墨淋漓的趣味。

通常我們見到的唐三彩俑大約可以分成：文官俑、武將俑、侍從俑、侍女俑、樂伎俑、舞伎俑……數種。

文官俑多是戴冠、著闊袖衣，袖手，直立，狀至嚴肅。武將俑，披甲，腿綁護皮，膝

三彩文官俑
歷史博物館收藏

136

上有護膝，足著靴，睜目張口作喝止狀，右手握拳，左手伸掌，氣勢雄壯。侍從俑分男侍從與女侍從，男侍頭戴幞頭，著窄袖衣，拱手而立；女侍肩披帛巾，窄袖長裙，拱手而立。樂伎及舞伎俑，樂伎各執不同樂器，舞伎則擺出各式舞姿。

中央研究院考古館已故管理員胡占魁先生曾告訴我說：考古組在南京時，每次田野發掘回來，必定帶回大批隋唐陶俑，因無處存放，特爲搭蓋活動房屋一棟，陶俑平放已到屋頂了！可見其數量之多，樣式之廣。這些俑像不但反應當時的生活，對於藝術的表現，也是空前絕後的。

原文刊於國語日報。

民國八十一年四月二十九日第十二版。

1992 / 4 / 29

京九直通車

網路

090

從香港乘火車去北京

自從開放大陸探親訪友以來，曾不止一次去北京探親訪友，尋覓往日小吃，回味童年，搭乘飛機經濟艙，我這肥胖身材，入座後動轉難移，在香港換機，要先入境再出境，沒有離開香港機場一步，也要花上一天時間才到北京。現在雖然有直航，但是航班有限，不一定符合我的行程，直航要四小時航程，卡在坐位上很不舒服，年紀大的老人，一起飛落地會頭暈，更何況台北與北京冬天氣溫相差很多，飛行中無法更換衣服。因此視搭飛機為畏途。

小兒吳俊服公職，去年年終尚有七天餘假未休，願意陪我再去北京，特別設計了一趟新的旅程，我們先搭飛機到香港，再轉搭九龍直達北京西站的火車，這一趟坐火車去北京的經歷，願意提供各位鄉長參考。

在香港不必出機場就有地鐵直到九龍，連人帶行李箱一登車直到九龍火車站，進站後剪票時間尚早，在咖啡座休息，車站中有電扶梯上下方便進入月台，找到我們的車廂，車內一間間包廂都有門，二人臥舖為上下床舖，有潔白枕被，車窗有窗簾，窗前有小桌，桌上有暖水壺，已裝滿熱水，桌旁有沙發，沙發後有小衣櫃，並置有小保險箱，另有獨立廁所及洗手台，上下臥舖壁上均有小型電視，不亞如一間小套房，想坐想躺想睡，自由自在不受拘束，餐車就在下節車廂，可以點菜現炒現做。

139

上車時仍有冷氣空調，我們依然是在台灣的穿著，進入華中地區則改放暖氣，下午三時開車，全程約二十四小時次日下午三時抵達。

車經深圳到廣州停下來加掛車廂，爲大陸乘客之用，我們在香港上車並未辦理大陸入境，因此不能中途下車。注視窗外，天色已經暗下來，火車徐徐前行，見包廂內有電源插座小兒隨身攜帶筆記電腦接上網路，車行漸速，窗外一片漆黑，小站不停一幌而過，黑夜看不清站名，偶見郴州字樣，原來已進入湖南地界。餐車已過晚飯時刻，空位很多，點兩菜一湯，原以爲是廣東口味，不料榮鹹飯硬，仍是大陸北方口味，飯後回包廂一直喝水喉乾不已，吃喉糖舒解，未久入睡，車經長沙我在夢中，喝水太多半夜小便時車抵武昌，進入武昌車站寬廣，燈光明亮，少見乘客，此時已凌晨四時，火車離站輕輕搖擺中又入睡，進入河南確山、許昌，抵鄭州，車向北行來到岳飛故鄉湯陰已天亮，至安陽，回想到在中央研究院工作三十年，隨考古大師李濟、董作賓、石璋如、高去尋諸位先生整理殷商出土古物，編輯安陽考古報告，從車窗望見安陽很多工場房舍，小屯村傳爲殷代都城所在，出土大量甲骨記載先殷很多史實，如今淪爲不停車的小站，望不見那些出土遺址在何方，只見秋後已收割的農田一幌而過，腦中仍在回憶殷墟，車已到磁縣進入河北地界，來到邯鄲，想到京劇中的「將相合」一句「老將軍擋道」藺相如的車乘轉入小巷而去，劇情令人感動，戰國時代這是趙國的都城，如今也是不停車的小站。

河北省政府如今遷到石家莊，因此成爲停車的大站。往北來至望都已近保定，昔日稱爲保定府，有三寶：鐵球、麵醬、春不老。省政府當年在天津，後來遷到保定，現在又遷到石家莊。車過徐水，離北京已不遠，進入石景山、豐台已是北京市區，我們打開行

李箱換穿冬季衣服及厚外套，北京西站到了，拉行李箱出站，我誤以為是當年前門西站，四顧盡是高樓，路名也不熟悉，原來此處是在西便門外新建的車站。

這一趟火車之旅，雖然費時，對我這樣老年人來講比搭飛機經濟艙便宜又舒服，這其中有些瑣事必須注意，暖水瓶用完熱水需向車前端熱水籠頭自己灌水，床頭電視有影無聲，途中自行停播，廁水如連續使用，第二次則無水沖洗需待片刻再用，洗手盆用品不但無熱水洗臉，更需自備牙刷牙膏肥皂手巾等，暖水壺雖有但無茶杯，這些隨手用品不能不帶，火車經過那些站，包廂外另有公告，字小看不清只有靠大站站名，途經何處郤不得全貌，建議如搭乘此車先熟悉一下沿站地理，會更有趣味，票價每人千餘港幣較飛機票價便宜，既是出遊無需強趕時間，尤其老年人不致於旅途勞頓，床舖可安然入睡。

如果能夠如日本鐵路旅行觀光，開放大都市可以下車出站觀光，時間再作調整，沿途經過廣東、湖南、湖北、河南、河北五省，必然是最佳觀光旅程。

編者後記：
如果讀者對於此趟列車有興趣，不妨上網搜尋參考：
1 維基百科：京九直通車。
2 港鐵城際直通車

談北京俗曲

俗曲和文學領域中的宋詞元曲不同，既然稱之爲俗曲，必然是富有鄉土俚俗趣味。北京是五朝故都人文薈萃的大都市，全國各地的鄉土俗曲都匯集在這裡。

這其中北京本土的俗曲如：岔曲、琴腔、梅花調、連珠快書、單弦牌子曲、京韻大鼓等，也都爲人所熟知，但最具代表性的應該是岔曲，本文僅就這個曲目略作簡介，想必爲平、津兩地鄉親所樂聞，岔曲的源起據許克先生《淺淡八角鼓藝術體系》一文中提到：

遠在清乾隆四十一年（公元一七七六年）阿桂征勦金川土司叛亂，八旗軍歌盡爲滿語，軍中有一名擅唱高腔者（高腔即弋陽腔又名京高腔）名寶恒字小岔（筱槎）奉命將滿語軍歌譯爲漢語，又能自撰歌詞，創作一些忠君愛國曲目，激勵士氣，流行於八旗軍中，後人稱爲岔曲。

又據齊如山先生在《昇平署岔曲》引言中提到：

岔曲又稱得勝歌詞，曲中以描景寫情者爲多，詞句雅馴簡潔，班師後，從征軍士遇親友喜慶宴聚，輒被邀約演唱。嗣後流傳宮中，高宗喜其腔調，乃命張照等另編詞句，南府太監歌演。嘗於漱芳齋、景祺閣、倦勤齋等處聆之，蓋室內有小戲台，頗便演唱此類雜曲也。至同光時慈禧后尤嗜八角鼓曲詞。曾命內務府掌儀司挑選八旗子弟擅於此道者，

入宮授太監演唱，名曰教習，賞給昇平署錢糧。岔曲則依蓄本演之。

由於乾隆慈禧的喜愛，岔曲無形中提昇了它的位階，王公貴族達官顯宦，也都樂此不疲。

駐京八旗官兵，一向不准演戲唱曲，只有岔曲是乾隆特許並發給龍票，准許八旗子弟，在不營利原則之下，可以公開演唱，稱為票友，很多王公府第也成立了票房鑽研曲藝。至今北京依然有民間組成的票房繼續活動。筆者曾撰《北京聽曲記》定期報導北京票房情形，刊於本刊三十一期，崑曲名家張衛東先生亦擅岔曲，主編《八角鼓訊》報導八角鼓曲藝活動。好友伊增塤先生對岔曲藝術有深入研究，手著《古調今譚》對八角鼓岔曲有完整的專題研究，並收集岔曲六百餘首。伊先生積極推展岔曲藝術，又成立了北京曲藝票友聯誼會，定期集會，舉辦岔曲學習班推廣教學。如果我們去北京觀光，在王府井大街路旁就可以看到有一組銅像是演唱八角鼓曲的情形，由此可見八角鼓曲在北京俗曲中的重要性了。

八角鼓岔曲之所以受到北京人的喜愛，是雅俗共賞，簡短潔要，字句雋永，曲可唱，詞可讀，引人入勝，具有會心一笑的趣味。

岔曲的結構是長短句組成，基本句型，前兩句過後，三弦彈奏過板，中間二句或四句之後，有一頓挫，唱到此處往往會一字重唱，稱為「臥牛」以便引起下文，末二句為「岔尾」是為全曲收尾而結束。岔曲習慣是以起首一句為題，現在就以《春至河開》為例作

一介紹：

春至河開（又名大春景）

春至河開，綠柳時來。梨花放蕊，桃杏花開，遍地萌芽土內埋。（過板）農夫鋤刨耕春麥，牧牛童兒就在竹（臥牛）竹林外，漁翁江心撒下網，單等那打柴的樵夫暢飲開懷。（過板）農夫鋤刨耕

這一首春景岔曲，可稱是岔曲結構典範，初學者往往以此曲為啓蒙。又據齊如山先生在《昇平署岔曲》序中提到，初學必先習八喜之曲，所謂八喜之曲內容錄如下：

喜的是吉星高照，喜的是汗馬功勞。喜的是文官提筆，喜的是武將揮刀。喜的是天子重英豪。（過板）喜的是金瓜鉞斧朝天鐙，喜的是旗鑼傘扇烏（臥牛）烏紗帽。喜的是為官一品當朝。

早期岔曲內容不乏歌功頌德，具功名利祿色彩的字句，但是也有不少富於退隱休閒思想的作品，例如流傳最廣的《風雨歸舟》便是其中之一，並且有正反兩種唱法，在二十世紀中，抗戰前後幾年，北平天津一帶時常可以觀賞到八角鼓曲藝，廣播電台也有固定節目播出，兩地鄉親必不陌生，茲將耳熟能詳的《風雨歸舟》錄如下：

卸職入深山（又名風雨歸舟）

卸職入深山，隱雲風受享清閒，悶來時撫琴飲酒，山崖以前、忽見那，西北前天風雲

北京王府井八角鼓銅像

網路

145

起，烏雲滾滾黑漫漫（過板）喚童兒收拾瑤琴，至草亭前，忽然風雨驟，遍地起雲煙，吧噠噠的冰雹把山花兒打，咕嚕嚕沉雷震山川，風吹角鈴噹唧唧響，嘩啦啦大雨似湧泉，山崖滴山滿，洞下似深潭，霎時間雨住風兒寒，天晴雨過風（臥牛）風消雲散，急忙忙寫小船棄岸登舟至河間，抬頭看望東南，雲走山頭碧亮亮的天，長虹倒掛在天邊外，碧綠綠的荷葉襯紅蓮、打來了滴溜溜的金絲鯉，唰啦啦放下了釣魚竿，搖槳船攏岸，棄舟登岸至山前，喚童兒放花籃，收拾蓑衣和漁竿，一半魚兒和水煮，一半拿在長街換酒錢。

古調今譚 伊增塤先生編著

疾風驟至（又名反風雨歸舟）

疾風驟至，一陣陣寒徹骨，一點點打紗窗，刮倒竹籬，簷掛飛瀑若盆傾，洪流滿地漲溝渠，行人難舉步，征夫駐馬蹄，忽見那江上的漁翁打透了蓑衣飄斗笠，離岸甚遠好著急（過板）顧不得綠楊柳村頭長街市，賣酒之家酒換魚，忘卻了水泄山村多少里，辨不出南北與東西，又搭著，水連天，天連地，樹連山，山連溪，混作一團宇宙迷，猛聽得風雨大作，地動山搖樹倒石劈哩哩響，雷光奪目妖邪避。非容易來至那觀瀑石橋（臥牛）將船繫，下船來用手指，欲往前村訪故知，當此際雲方薄，風方止，密雨如絲牛毛細，

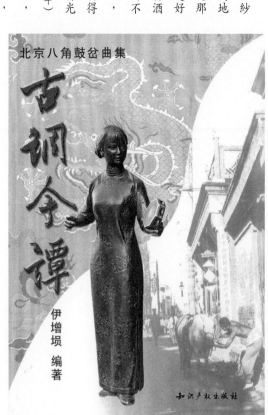

北京八角鼓岔曲集

古調今譚

伊增塤 編著

知識產權出版社

河邊擁亂柴，岸上有濘泥，柴扉倒枯柳劈，殘枝敗葉隨水浮，滿花茅毛鋪滿地。又則見，那坡兒下臥著一頭驢，原來是吃醉歸來一老翁，笑嘻嘻在那橋邊立，手指驢，他倒說，驢打前失蹄滅了我一身泥，只因我扭項觀瞧，風折酒旗。

這一曲反雨風歸舟，結尾出現的這個有趣的畫面，可稱點睛之筆，岔曲的趣味不勝枚舉，最後我們再舉一曲作為本文結束。

愈躺著愈懶（又名大實話）

愈躺著愈懶，愈想不開愈煩，香煙愈抽愈短，零錢愈花愈沒完（過板）薑是老的辣，黃瓜愈嫩愈甜，水棍愈刮愈細，井口愈挖愈頂，心愈急愈會忘事，活兒愈幹愈歡，愈嘗苦中苦，愈知甜上甜，姑娘愈大愈愛美，小孩兒愈胖臉愈圓，花兒愈鮮愈好看，人愈樸實愈自然，讀書人愈研究愈覺得學問淺，愈是那半瓶子不滿，愈愛裝腔作勢把（臥牛）把架子端，唱單弦愈唱愈熟練，彈弦子愈彈愈練托得愈嚴，我這岔曲可別愈唱愈沒完。

原文刊於河北平津文獻第三十三期。

2007／1／1

147

北京聽曲記

曾記得有一部電視連續劇，劇名「宰相劉羅鍋」，戲中有一場乾隆皇帝設「千叟筵」，有很多白髮蒼蒼返休的八旗將士們前來赴宴，席間乾隆皇帝垂詢他們解甲退休生活，老將士們一時興起，隨身帶來八角形手鼓邊彈邊唱，唱起當年征戰之餘軍中文康活動的曲子，乾隆皇帝竟也隨聲附和唱了起來。八旗將士返休之後仍利用這些曲調各處演唱自娛，乾隆皇帝爲此頒發「龍票」准許在不接受酬勞，不營利的情形之下到各處演唱八角鼓曲，稱他們爲「票友」。

這種八角鼓曲，由三弦伴奏，唱者手執八角鼓用手指彈出清脆聲音啓動節拍，辛亥革命以後，北京天津很多唱八角鼓的職業藝人，在廣播電台或劇場演唱，成爲家喻戶曉的曲藝。筆者初次回北京探親訪友，在前門外有一家名爲「老舍茶館」，有很多退休老藝人在此表演，又聽到八角鼓曲的演唱，回台灣之後仍有繞樑的感受。

今年春季，又有北京之行，於偶然機會參加了一次名爲「集賢承韻雅集」的曲藝活動，那是一次典型八角鼓票友的集會，是在一所私人宅院定期舉行，每逢星期一晚飯後七時至九時，大家聚在一起唱曲，不收任何費用。主人是年逾九十的錢亞東老先生，雅集備有三弦伴奏和八角鼓，曲友們依時來到，各自獻唱，男士女士都有，鼓聲響起高歌一曲，其樂無窮，其中有不少尚在大學就讀的年青朋友，席間還有一位正在美國攻讀博士學位

的小姐，專程來北京研究「子弟書」俗曲的，不禁想起「德不孤必有鄰」這句話。

八角鼓曲調悠揚，曲詞有濃郁文學意涵，抒情寫景耐人尋味，文人墨客依曲綴詞，國畫大師溥心畬先生也深通此道，此行獲得溥先生編「洛神賦」八角鼓曲詞，錄供同好作為本文結束。

「秋光如練，秋水潺湲。陳思王朝罷魏主，回轉東藩。蒼煙橫野色，斜日落虞淵，旌旗停碧岸，引駕欲登船。忽見那縹渺煙波雲霧裏，一片神光到馬前。（過板）那君王見一麗人，洛川之畔，翩若驚鴻翔玉宇，宛若游龍獨往還。春松凝秀色，秋菊比芳顏，明珠翠羽光璀璨，桂旗波影自翩翻。疑是香妃臨北渚，恍如神女降巫山，盈盈一水人咫尺，解佩求通一語難。悵春宵想象移情，人不見，星懸銀漢無船渡，凌波一去渺如煙，綿綿此恨成千古，空剩下一片斜陽洛水寒。」（此曲為伊增塤先生贈）。

150

訪北京八角鼓曲藝票房記

所謂「八角鼓」，是因為用八角形的手鼓作為節拍演唱曲藝而得名，伴奏樂器只是一把三弦，演唱「岔曲」，如果加入其他曲牌，又稱「單絃牌子曲」，久住平津的鄉親們對它並不陌生，這種曲藝往往與大鼓、相聲、戲法、雜技，同列為什樣雜耍節目之中。

據說八角鼓曲藝，源於八旗軍中康樂活動，很受八旗子弟喜愛好，前清宮內也時有演唱，曲詞典雅雋永，寫景詠物別具情趣。筆者回京探親訪友得識八角鼓專家伊增塤先生，蒙他介紹北京八角鼓曲票房。

北京「集賢承韻曲藝票房」，位於新街口葦坑胡同，主持人是錢亞東老先生。這是個業餘民間組織，每星期集會一次，我們由伊增塤先生陪同來到票房，此時已是高棚滿座，主持人錢亞東老先生出面接待，今天負責安排節目進行的是張衛東先生，他是崑曲專家，也對八角有同好，低聲問我可願高歌一曲？我愛八角鼓詞但未學唱，今天到此純為欣賞見習。

此時弦師已撥動三弦，八角鼓的曲頭過板響處，有人拿起桌上的八角鼓，提高鼓中長穗，配合節拍指彈鼓面，清脆之聲展開歌喉，這一次集會足足欣賞長短岔曲十數首，最後演唱一首「高老莊」，中間變換了很多曲牌，這一場集會結束，大家盡興告別。

這久別的鄉音，竟久久繞樑不去，不禁回想起當年聽那些名家：榮劍塵、譚鳳元、謝瑞芝、曹保祿、石慧如等的演唱，我用速記抄錄他們的曲詞，成為日後玩味的資料，如今造訪了這座票房是有生第一次。

當年這些傳統曲藝，必也難免遭受「打倒」，現在竟有這麼多的人喜愛此道，傳統曲藝得到廣泛傳唱，北京有不少票房出現，最近又組織了「北京曲藝票友聯誼會」簡稱「北票聯」，除了推廣活動之外，更有曲藝教唱學習的活動，由此可見傳統文化硬是打不倒的。

這次造訪票房，更令我想不到的是有不少年青人尚在大學就讀，接受西方文化的學生，也來參加票房，其中有兩位，因為共同愛好，成為好友竟互訂終身，結為曲藝愛侶，可見傳統藝術是沒有新舊之分，和年齡差別。

筆者當年住在北平時，欣賞八角鼓，因喜愛其詞句，曾用速記方法邊聽邊錄，錄得十數首，來台定居仍在篋中，限於篇幅，提供二首以為本文結束。

首先介紹：錄自譚鳳元演唱「贊風」，全曲主題為「風」，妙在曲中沒有提到一個「風」字：

「燭影搖紅焰，透紗窗雨後生寒，蕩悠悠揚花舞柳，雨打荷喧、芭蕉弄影，竹韻悠然。

（中間三弦彈奏過板）到深秋寒夜鐘聲聞遠寺，送扁舟帆掛高懸疾似箭，牧牛童兒背放紙鳶，松濤恰似水流泉，柳絮顛狂如飛雪，最可愛麥浪兒青波萬頃田。」

每句均有風的含意，但是絕不提及「風」字，這種寫意作品耐人尋味。

另外一首是榮劍塵演唱「晚霞」，其中很多疊字，唱來非常動聽。

「雲水悠悠，晚風涼日落山頭，唰啦啦亂飄紅葉冷嗖嗖，吹得水面上的蘆花亂點頭（三絃彈奏過板）霞光落，暮雲收，銀河耿耿射鬥牛，江天一帶明（唱到此處略停，下句接上句最後一字續唱，名為『臥牛』）明如白晝，猛回頭見冷森森一輪明滾金球。」

原文刊於河北平津文獻第三十七期。

2011／1／1

153

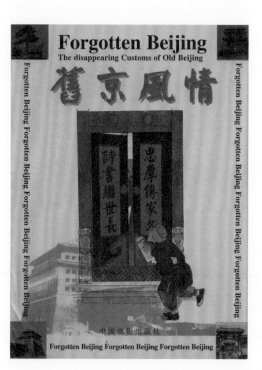

《舊京風情》封面

侯長春先生《舊京風情》讀後

記得在一本研究中國畫的書上說：「有人認為中國畫的特點在於工具，凡是用中國毛筆、中國墨、在宣紙或絹上畫的畫，就是中國畫，他們不承認中國畫有其特殊藝術規律，主張用科學的寫實方法改造，實際上是要以西洋畫代替中國畫，從而取消了中國畫。」

中國畫的創作，有它自己的藝術體系，如何進行觀察如何描寫、表現，如何運用筆墨，如何把握神韻，拜讀了侯長春先生的「舊京風情」獲得很多啓示。侯先生是北京年長的畫家，曾受邀參展工筆畫學會主辦的兩岸工筆畫大展，展出一幅「芙蓉雙鯉」，在一個月的展期內，給予台灣的同好留下深刻印象，我們以為他是一位擅長花鳥魚蟲的畫家，不久以前收到侯先生惠贈的《舊京風情》拜讀之下方才知道他更是一位功力深厚的人物畫家。從鈐蓋的印章「長白侯佳氏」「長春八十以後作」，我們知道這是一位滿族長者，這些畫作是八十歲以後的作品。

《舊京風情》共有一百三十幅人物畫，內容俱是昔日北京街頭巷尾的生活特寫，「五行八作」的小人物，依照歲時，從正月新春，北京琉璃廠的「廠甸」集市，賣「風車兒」、「大糖葫蘆」、「琉璃喇叭」、「撲撲登兒」、「畫棚子」畫起，到除夕「年三十兒」晚上「送財神爺的」，這一百三十幅畫，作者在每幅上用工整小楷題識，說明畫意，從畫中人物服飾來看，應該是從民國十五、六年到民國三十五、六年，前後的二十年之間

老北京的生活寫照，在這段時間裡，也正是筆者住在北京成長的日子，因此每一幅畫都會有親身經歷的感受，畫中人物彷彿正在面對我述說往事，耳邊似乎又聽到門外吆喝的聲音。北京市聲叫賣，號稱「九腔十八調」，此刻竟繞樑不去，鄙居海隅的今天不禁又引起起無限鄉愁。

六十年前的北京，很多人還都穿著長袍，為了行動方便腰裡繫上一條布「搭膊」，把長袍前大襟拎起來往腰裡一掖，走路不擋腿（圖1）長袍外面再套件坎肩，秋風一起背腹不致受涼，冬天則換穿棉坎肩或皮坎肩，天氣寒冷可以把手伸入坎肩撫在胸前，雙手保持溫暖。那時候流行繫「腿帶子」，有三四寸寬織成的「腿帶子」纏在褲腳上，不繫「腿帶子」稱「散褲腳」。北方氣候立秋以後，每下一次雨，溫度便降低一次，俗語「一場秋雨一場寒」，在乍冷不寒的天氣，立即換穿棉褲，笨重不便，只一條輕薄的布褲，又不足以抵擋落葉的秋風，在不影響活動的情況之下，可以外加一付「套褲」，所謂「套褲」只是兩條褲腿沒有褲腰，繫有布帶子，

圖2 約零炭的 舊京風情

圖1 賣油的 舊京風情

套在腿上用帶子繫在腰裏，如此兩腿保暖，不致受涼，也不妨礙活動。（圖2）

在四季分明的北京，穿鞋也要隨季節，西式皮鞋，中式「禮服呢千層底」，是大人先生們的專用，小市民很多都是家裏自己做，出外工作不求美觀只圖結實，做鞋之前先納鞋底子，再做鞋幫子，最後送到「尚鞋」的舖子，把鞋幫鞋底連成一起，完成一雙新鞋。為了一雙鞋能多穿些日子，包在鞋的鞋尖部份，多加一層厚布或薄薄的皮子，把最容易踢破頭上，稱之為「打包頭兒」、「舊京風情」中的人物，很多穿著「打包頭兒」的鞋。

多年前臺灣在煤氣還沒有普遍之前，一般家庭使用機製煤球，是一個圓柱形有很多洞的那種那式樣。其實煤球最早的樣子就像似個球，那是用煤末摻入一些黃土，找搖煤球的工人到家製做煤球，煤末黃土用水調合，切成小塊，放在篩子裏像搖元宵那樣搖成檸檬大小的煤球，這份工作是又髒又累，工人都在腳腕子上綁上一塊厚布，蓋住鞋子和襪子，

圖4 賣風車兒的 舊京風情

圖3 搖煤的 舊京風情

157

以免被煤灰弄髒。這些細微的小地方，在作者的彩筆之下，毫不含乎的描寫出來。（圖3）

中用了，如果冬天仍舊要出外工作，就要穿一雙大雲棉鞋，俗稱「老頭樂」，或是羊毛做的「氈窩窩」，既使站在雪地上也不會凍腳。一般人家，無論男女，冬天的棉鞋，都是家裏自己做，用青絨做鞋面，中間績入棉花或駝絨，名之為「毛窩」，冬天沒有「毛窩」不穿毛襪子，會凍腳。凍腳的滋味，生長在亞熱帶台灣的人，是無法想像的，同樣的硬教北京人穿上臺灣木屐，也是不能想像的。

筆者在小學讀書時候，記得有個「航空救國」的運動，還發行「航空獎券」，那時如果天上有飛機經過，會跑到院子裡揚起頭看半天。有一次全家去看電影，演出飛機作戰場面，駕駛員戴的帽子，是包在頭上的，還戴一付大眼鏡，坐在雙層翅膀的飛機好神氣。過了不久，帽店竟有這種式樣的帽子，在帽子前方也有一付大眼鏡作裝飾，叫作「航空帽」，冬天戴這種帽子，包耳護頸，比其他帽子暖和，既實用又時髦，很多男孩子都戴上了「航空帽」，一直流行了很多年。

圖6 窗戶擋兒 《舊京風情》　　　　圖5 廠甸畫棚子 《舊京風情》

如今又在《舊京風情》中重逢，玩「風車兒」的那個男孩子，頭戴「航空帽」，身穿大棉袍，外套藍布袍罩，腳穿「打包頭兒」的「毛窩」，這不就是當年我的那副打扮嗎！此時不能不對侯先生的刻劃入微而折服了。（圖4）

北京過年逛「廠甸」是一大樂事，凡是喜歡書畫的人，看「窗戶擋兒」，串「畫棚」，是樂事中的樂事。這兩件樂事都呈獻在《舊京風情》之中。

先說串「畫棚」，配合「廠甸」的集會，在和平門外南新華街，沿街搭起蓆棚，一座連一座，綿延有多半條街，棚內掛滿字畫，因為有蓆棚避風雪，參觀的人絡繹不絕。

自從二次世界大戰，北京成為淪陷區，民不聊生，抗戰末期的「廠甸」每年雖然仍有集會，但畫棚已成絕響。如今看到描寫「畫棚」這一幅畫，可以看得出作者是經過相當思考的構圖，巧妙的是，從畫棚往裡看，覺得棚內熙熙攘攘很多人看畫，畫棚主人懷抱「畫叉子」，與客人交談，棚口走進一位身穿長袍馬掛，

《舊京風情》封底

圖7　賣河鮮兒的　《舊京風情》

159

頭戴呢帽，圍著毛線「圍脖兒」，手抱一函線裝書銀題「四庫……」和一大本好似字帖上有「龍門……」字樣，充份說明這是一位學者，剛從琉璃廠書肆買到珍版古籍，回程之便走進畫棚參觀。（圖5）

再說「窗戶擋兒」，年假期間北京店舖不鎖門，也不上門板，表示休假不是停業，習慣上把玻璃窗用一幅絹畫擋起來，畫面朝外，叫「窗戶擋兒」也叫「窗簾畫」，一般店舖請紗燈舖「畫作坊」師傅畫工筆人物，《舊京風情》中所描寫的這一段「窗簾畫」畫的是三國演義：桃園結義、三顧茅廬、三戰呂布、轅門射戟、長坂坡、千里尋兒，窗外有三個人背立看「窗簾畫」，巧妙的又有兩個動感十足的小孩穿插進來，打破了畫面寂靜，由於作者高明的構圖，平添了許多畫趣。（圖6）

琉璃廠的南紙店素與書畫家有往來，他們的「窗簾畫」俱是當代名家手筆，在此駐足，不亞如參觀名家書畫展覽，算得是樂事中的樂事。

最值得稱道的是《舊京風情》這一百三十幅畫，完全是用中國畫法，傳統筆墨寫出來的，筆法精煉人物傳神，且看「賣河鮮兒」這幅畫，賣蓮蓬的老人，上身穿「白小褂」，用白描畫法勾勒衣紋，筆法乾淨俐落絲絲入扣，寫出富有韻律感的線描，足以顯出作者筆下功力。（圖7）

很多年青人認爲素描是一切繪畫造型基礎，只要有素描的本事，就不必用毛筆了，用鋼筆、鉛筆都可以畫人物畫，寫到此處有個感觸，這不就好像吃餃子，不用筷子改用刀又了麼！

最後必須一提的是，在這部書裡，收集了很多珍藏古老的照片，非常寶貴，這些照片都是實地拍照的實景，相對照之下，侯先生筆下的：「搖煤球的」、「扛肩的」令人厭煩的「撢塵的」、「換洋取燈兒的」，都成了可愛的畫面，比起那些珍貴的實景照片，就可以感覺到，寫實和寫意最大的不同，實景缺乏「意」，寫意的手法，有虛有實，有隱藏，有誇張，令人心領神會。如果一味追求寫實宵似，就得不到這樣效果，真實的照片雖然珍貴，卻沒有侯先生筆下人物傳神可愛，是值得我們深思的。

編者後記：

現在大家都說：有圖有真相。編輯這篇文章時，我是很傷透腦筋。首先，這本書《舊京風情》，依據紀錄，應該是捐給了傅斯年圖書館，但是捐書沒有上架，也不方便去借，怎麼辦呢？我個人搬回台北，也沒再去大陸，也不好去買。

多虧了深圳的老同事、老朋友劉鵬東先生，在網路上找到了賣舊書的人，也找到了甚至是新書的這一本書，不容理由，不計成本，鵬東幫我買下，寄來台北，也因此，這本書裡許多圖版，才有彩色與清晰的呈現。感激鵬東，謝謝你。

也同時，在此感念侯長春老先生，謝謝接祖華先生，謝謝中國電影出版社。謝謝這本在一九九九年出版的出版團隊。

原文刊於工筆畫學刊第二十八期。
2003 / 12 / 1

那一年，是民國五十年，正值暑假，我參加光啓社電視講習，在臺灣大學森林館上課。當時台灣還沒有電視台，希望藉此學習一些新知識，將來也好多一個就業機會。講習還沒有結束，北平與杭州藝專兩校聯合校友會總幹事王昌杰學長找我，說是爲我找到工作：去中央研究院繪圖。不久被帶到臺大考古人類學系見陳奇祿教授，在陳教授研究室畫了一件原住民木雕解剖圖，這是對我的測驗，這幅圖送到李濟之先生那裡，我被錄用了。

陳教授專程帶我到南港，那天是九月三十日，來到剛落成不久的考古館，這裡是中央研究院歷史語言研究所第三組，也就是大家稱謂的考古組。首先見到高曉梅先生，聞知我曾就讀北平藝專，問我可認識李智超？李老師在校教我們書畫史，他是一位精於鑑賞的畫家，原來是高先生的表兄。

次日（十月一日）我正式上班，李濟之先生是所長兼第三組主任，每星期二到考古館他的研究室工作一整天，董彥堂先生每星期四到考古館逗留一個上午，這是兩位馳名國際的學者。經常在考古館工作的是高曉梅先生，甚至晚飯後也到研究室工作，當時正在撰寫安陽發掘報告——侯家莊部份。不久石璋如先生也從史語所二樓遷來考古館，從此我專做小屯出土遺物的繪製，成爲石先生研究室的助理，一直做到退休。

隨石先生工作，學得很多新知，也增加不少歷練，記得在整理小屯 M40 墓葬留下很多回憶。這是一座殷代車坑，出土遺物中很多是車馬器，較一般器物更難識別，尚有兵器及乘者馬匹的遺骸混雜一起。依照石先生指導先繪製原大尺寸的 M40 出土現象，再將出土器物依照出主位置擺好，人和馬的遺骸很仔細的畫出，這種方式可供研究思考。車乘入土情形，經過土方埋壓過程，再加上地層經過多年變化等等因素，經過石先生研究，車乘的復原有了眉目。為了求實，最後跳出紙上作業，按照 M40 出土原尺寸製做了一部模型車，並且從圓山騎馬俱樂部選擇兩匹身材與遺骸近似的馬，駕上我們復原的模型車，車上也站立三人，中為御者，右為執曳而擊者，左為射手，在考古館門前試車。

經過這次實驗之後，對殷代車乘有了更多認識，在研究期間，石先生不恥下問，令我深受感動。石先生投入研究最多的該是殷代的建築。殷代建築主要的遺存是存土和礎石，用版築方式築成不同面積的基址，在田野發掘習慣叫它「夯土臺」。成行排列的礎石，顯示這裡曾立有木柱，石先生指導我用保麗龍塊，照「夯土臺」的面積縮小，再標明礎石位置，用圓形竹筷在礎石位置上立柱子。竹筷子往保麗龍上插並不困難，竹筷插好，立即顯出屋柱排列情形，循此設置樑架即可求得建築物結構的概略。根據這些實驗繪製建築物復原圖，供作進一步研究。

實驗對研究工作幫助很大，自然科學研究需要實驗，人文科學如考古學同樣也需要實驗。考古組此時要展開青銅工業的研究計畫，要探討古代青銅器鑄造的方法。萬家保先生應聘到所擔任技正，主持這方面研究工作。不久考古館設置了青銅器鑄造實驗室。早

164

在安陽發掘時獲得很多陶范，那是殷商時代從事鑄造工業重要遺存之一。如今要探討古代青銅器鑄造方法，必須先從製模作施開始，不得不請教陶藝專家。我引見了北平藝專陶瓷科的學長吳讓農，現在是師大工教系教授，到考古館來指導製陶，一時之間考古館熱鬧起來。

我到史語所工作以來，可以說百事順遂，早已忘卻學習電視所為何來？很多電視講習班的同學，進出電視臺工作無分畫夜，好不辛苦。正在自我慶幸沒有誤入電視圈，忽然電話中說有客來訪，到考古館門前見訪客名片方知是中國電視公司節目部人員，知我曾參加電視講習，有人推薦，希望參加中視節目編寫工作。來人見我遲疑不決，即辭去，隔日電話中商定以公餘之暇撰寫，論件計酬。一般知識性節目當時稱為「文教節目」，定名為「上下古今」，以訪問專家方式介紹中國歷史文化，例如製陶、鑄造、草藥、武術、戲劇等都在計畫之中。製作人接受建議，請萬先生到節目談青銅器鑄造，並且拍攝了考古館的陳列室，在史語所這是史無前例的。後來臺灣電視公司來邀我繪製國劇過場插畫，遂辭去中視轉來臺視，重拾畫筆作人物畫。

中央研究院員工康樂促進會，是全院員工休閒活動社團。當年由史語所周法高先生倡議組成，有奕棋、橋牌、電影、國劇、郊遊、各種球類等組，後增書畫組，由劉淵臨先生和我陪大家塗鴉，事屬休閒，不計工拙。劉先生事忙，由我獨撐至今，很多位參加過書畫組的先生女士們，對提筆作畫興趣很高，也曾於慶祝院慶時節在蔡元培館辦過展覽。行政院每年舉行中央公務員書畫展，書畫組代表中央研究院參加，曾獲得第二名、第三

165

名、佳作獎多次，這些榮譽的獲得也是始所未料的，雖然意不在獎，畢竟也受到不少鼓舞。

暑假期間時常有海外訪問學人到院，很多攜家帶眷住在學人住宅，他們的夫人也來參加書畫組活動。其中也有受過美術教育，有很好的藝術修養，初次使用毛筆水墨宣紙作畫，興奮之情溢於言表。

史語所對康樂會的大力支持，要歸功負責行政的主管汪和宗先生。汪先生雅好國劇，在康樂會曾組國劇組，平時謹言慎行，是為李所長所信任，屈所長接任更為倚重，直到高曉梅先生接所長，汪先生已達退休年齡，事務室工作均由程泉生先生一人獨撐。在此情形之下，高先生有意從考古館調派一人去事務室，不過考古館工作均屬專職專業，如何捨此就彼，最後決定派我過去，上午在事務室做行政工作，下午回考古館做專業，兩處「行走」半年之久，方得抽身歸還建制。這六個月的工作深深體會到要進退得宜，不慍不火，不能有任何失誤，其中甘苦自知，學人的傲氣自是不免，行政事務必須配合學術研究的工作。

考古館青銅器鑄造實驗有了成果，試驗鑄成的觚和爵肖似殷墟出土，只是重量較重。使用古代「塊範法」鑄造，遵古炮製，每鑄一器使用一套模範，器成則需去模破範方可取出，故古代青銅器形制紋飾無一雷同者。由於陶範合攏無法嚴密，鑄成之器必留有清晰接縫痕跡，萬先生稱它為「範線」。若不是採用「塊範法」鑄造，則無「範線」痕跡，藉此可以驗證，也可作為斷代標準之一。

166

一般人對田野考古認為是挖掘古物，更認為古物即是古董，田野考古認為是挖古董，由於這種誤解，發生過很多故事。

當年史語所考古組在河南安陽從事田野考古發掘，所獲得標本遭當地土紳抗議，認為中央到地方上來挖寶，發動群眾阻止標本運出。經董彥堂先生出面說明，當眾開箱驗看，見是碎石塊殘破石刀石斧，另一箱是破陶片，再開一箱是貝殼，並無實物。董先生說這些是考古學家的寶物，寶字正寫，門之下的玉即是石，古時石玉不分，缶即是陶器，再加上貝殼，這些殘破石器陶片貝殼，在研究考古學的人就認為是「寶」了。一件製做精美的古器物，如果沒有出土紀錄，不明它的出身背景，還不如那些殘破石器陶片貝殼有價值。這個故事是聽石先生說的，不免對考古工作有了新的認知。

在考古館工作這麼多年來，遇到很多獻寶的故事，每每令人啼笑皆非。這些獻寶故事，都是要求鑑定真偽，其中真正的含義是想知道值多少錢，這也是很無奈的事，但又不好嚴詞拒絕。現舉出三個獻寶故事：有一位先生提了一件陶罐稱是六朝遺物，並說家中尚有不少古物，要求石先生鑑定。石先生建議應送博物館或博物院鑑定，談甚久見仍無意告辭，我在旁提醒問此一器物進院時可在警衛室驗看登記？如未經登記，不得將古物攜出，趁院警尚未換班，請石先生即刻以電話告知警衛室，由我親自送出院門，從此未見再來。

要求鑑定古物並沒有因此杜絕，有一次一位先生直入考古館後樓研究室，帶一隻紫色半透明奔馬雕刻，指爲戰國時代瑪瑙雕刻。這件奔馬造形是現代洋馬，堅持請專家鑑定，

此時萬先生到來，立即認出是塑膠入模成型的，因為這件奔馬有明顯「範線」。不久又一位自稱古董商，提了一個包袱，稱高價買進兩件古銅器，請求鑑定是何年代。當即請在考古館門廳就坐，打開包袱取出兩件古銅器，一似簋，另一件似近代廟宇中香爐，造型紋飾粗糙，一見可知為黃銅翻砂所製，臺北萬華、三重一帶工廠均可製作，形制紋飾無一似古物，若直言為現代製品，又恐傷其自尊心，只好說這兩件銅器是藝術品，有美術價值，沒有歷史價值。對方仍不理解，追問是何年代，只有照實告知商周青銅器均為「塊範法」鑄造，器身留有「範線」，此兩器均非塊範鑄造，形制紋飾特殊，古器中未瞥見過，請轉向博物館鑑定。竟引起不滿，氣咻咻包起銅器一面走，一面數落：「你們是什麼學術機關啊！是真是假給我一句痛快話嘛！什麼學術機關？連這兩件銅器都看不懂……」

塑膠馬因為有明顯的「範線」，證明是近代翻模製品，並非瑪瑙雕刻。這兩件黃銅翻砂製品沒有「範線」紋痕，證明是臺灣一般工廠製作，後來一直作為大家談笑資料。

臺灣地區考古發掘漸漸展開，各地出土標本大量擁入考古館，堆滿後樓走廊。史語所新建大樓二樓的陳列室，比考古館原來的陳列室大了很多，特別邀請了專家設計陳列櫃及燈光，不亞於一流博物館，有系統的陳列歷代出土文物。與一般博物館所不同者，所陳列的文物都是本所考古工作人員所發掘的，因此每件器物都有出土紀錄。

如何有效展示這些器物，負責典守文物的何世坤先生花費很多心思，作了妥善的安排。如何搬運這些古物進入新家，不能有任何閃失，茲雖說史語所的新廈就在考古館對面，

事體大，爲此擬定了一套搬遷計畫，並設計了搬運箱，內襯海綿，運出紀錄，中途護送，到達紀錄，都有專人，考古館行政及技術人員集中全力投入「古物搬遷」工作。此時我隨石先生搬進了新的工作室，倉庫近在咫尺，標本編目輸入電腦，標本調閱更爲方便，工作效率大增。

此時石先生有意整理當年去敦煌調查的資料，這些工作是我最感興趣的。從那些泛黃的紀錄中，整理出每座石窟的窟形，當時拍攝的照片和藻井圖案的構成，這是一次接觸敦煌藝術的大好機會。正在此時人事單位告知要辦理退休，丁邦新所長問我是否會轉任其他單位？既然已到退休年齡，任何單位也不適宜，只有重拾畫筆作畫自娛了。問我仍否願在三組繼續工作，當然願意！丁所長決定以約僱人員聘我繼續隨石先生工作直到七十歲才正式離開史語所，那年是民國八十二年。

從民國五十到民國八十二年，在史語所有三十二年之久，在這段日子裡：傅斯年圖書館落成，考古館增建了後樓，史語所原是二樓建築，擴建爲七層大廈。

在這段日子裡歷經了五位所長，又令人難忘的是那些位長者和同事們如：在圖書館的王寶先先生，不需要卡片即可取得叢書子目。潘先生不但精於繪圖攝影，對鐘錶極有研究。從不穿西服的李光濤先生。以所爲家，臨終精神異常的胡占魁先生。健談的高曉梅先生。嚴肅的李濟之先生。時常垂詢北京往事的董彥堂先生。都相繼歸去，歲月無情令人傷感。

史語所至今已成立七十週年。早年在北京蠶壇、南京雞鳴寺、四川李莊、臺灣楊梅的那段日子，我都沒有趕上。在南港過四十週年、五十週年、六十週年的所慶，卻都恭逢其盛了，在蔡元培館吃過四十週年的壽宴自助餐，五十週年我們在臺北實踐堂唱了一臺戲，六十週年整是一個甲子，那年是戊辰龍年，我設計了以龍為主題，並意含四組一室的胸針和領夾。

往事有太多回憶，現在正臨七十大壽，願祝這個具有悠久傳統的學術機構，永遠佔有領先地位，如古金文字所言：「其萬年永保」！

1998年為中央研究院歷史語言研究所七十週年出版紀念文集〈新學術之路〉所作

五十週年我們在臺北實踐堂唱了一臺戲

繪圖與作畫

早在抗戰勝利的前一年，我考進了國立北京藝術專科學校繪畫科國畫組，那時候北平是淪陷區，日本人把北平改為北京，北京藝術專科學校，就是大家熟知的「北平藝專」。

學校叫甚麼名字，我們學生並不在意，學校聘請的老師是我們最關心的，令我們心滿意足的，這些教授都是我們所崇拜的當代名家。第二年日本戰敗投降，北京又改為北平，但是學校並沒有改回「北平藝專」，卻成為「臨時大學第八分班」，好像是被俘的俘虜，先編號聽候編遣似的。

徐悲鴻來做校長，首先把國畫教授全部解聘，他要用西洋畫法改革國畫，北平很多國畫家認為這是毀滅傳統文化，著文批判，引發「國畫論戰」。此時北平局勢每況愈下，素性保守的先嚴，主張全家移居台灣，在不容多作考慮之下來到台灣，此時北平又被改為北京。

來台灣定居的藝專校友組織了校友會，此時中央研究已從楊梅進駐南港，考古學家李濟之博士，甲骨文大師董作賓教授，是殷墟考古的主持人，這一聞名國際的考古發掘因為戰亂始終沒有正式的考古報告，南港院內新建考古館落成，積極準備編纂考古報告工作，繪圖在撰寫報告中是不可缺少的，於是委託陳奇祿教授代為物色這方面人才，條件

陳奇祿先生

董作賓主持早期發掘

花蔭倦讀　66×43 cm　1968 年　吳文彬繪

我被校友會推薦到中央研究院歷史語言研究所考古組來工作，那年是民國五十年，院

是學工筆畫的，也曾追隨一些研究金石學的老先生們進出博物館，適合這些條件。

是擅工筆畫，對古物有認識。陳教授向藝專校友會總幹事王昌杰學長談起，立刻想到我

172

長是胡適博士，所長是李濟博士。考古報告的繪圖工作除了要畫出土古物，也要畫地層現象，更要把破損器物加以復原。這必須要對古物形制有所認識。畫圖和作畫完全不同，一件器物要靠繪圖來說明它的身高、體厚，外形紋飾，各部位尺寸，絲毫不能有差，它純粹是寫實的、是客觀的。作畫則融有畫家的意識，表達畫家個人的精神，既使是再細緻的工筆畫，也不寫實而它是寫意的、是主觀的，這是繪圖與作畫最大的不同之處。中央研究院進駐南港初期交通不便，僻居鄉野生活枯燥，同仁發起組織「員工康樂促進會」分組舉辦康樂活動，我主辦「書畫組」原想書法和國畫並行，由於欠缺經費無力聘請書法教師，只由我義務指導國畫，每逢星期二，午休時間，大家不計工拙，前來塗鴉。從民國六十二年起到現在已有二十五個年頭，從未間斷。我在民國七十八年屆齡退休，仍舊每星期二來研究院指導國畫，從未間斷。

參加書畫組活動，沒有人想成畫家，大家認為國畫確是很好的休閒，研究院時常有國外學者來做研究訪問，住在學人宿舍多半有半年以上的停留，其中有美國、法國、日本、東歐的學者，他們的夫人也來參加康樂會的活動，到書畫組來的人比較多，有些洋太太原就會畫水彩油畫，有很深厚的美術造詣，初次接觸毛筆水墨，那種興奮之情溢於言表，書畫組無形中作了文化傳播，也是始所未料的。

轉瞬已退休十年，每回憶往事，對美其名改革國畫實則破壞傳統，不能釋懷，願在有生之年，對推展傳統國畫略盡棉薄，欣然接受台北市立美術館及國立台灣藝術教育館講座，擔任工筆人物畫教席與台灣省立美術館典藏委員，全國美展籌備委員。來台五十年

參加各項展覽超越百次以上，民國八十四年被提名最優國畫家，獲得畫學金爵獎。

台灣膠彩畫家多留學日本，此類畫法以重彩兌膠作為媒材，是中國唐宋時代傳統畫法，傳至日本發揚光大，因此膠彩畫與工筆重彩畫應屬同宗，台灣有發展工筆畫條件，因此民國八十年我們聯合各大專院校美術系工筆畫教授發起籌組「中華民國工筆畫學會」內政部立案為全國性人民團體，我當選了首屆理事長。開始與國立台灣藝術教育館合作主辦「海峽兩岸名家工筆畫大展」共舉辦兩次，邀請「台灣膠彩協會」參加，出版專輯，對大陸畫家起了催化作用獲得正面回響。

工筆畫學會為有效推展工筆畫，出版專業期刊《工筆畫雜誌》除分發會員外並分贈各文化中心、圖書館、社教館、各大學藝術中心及相關文化藝術機構，亞洲各國及大陸各地。

在這半世紀中，繪圖與作畫成為我的生活的全部，繪圖是我賴以維生的工作，作畫是興趣喜好，但不折腰求售，更不願受制於人。對服務三十年的中央研究院有種特殊的情感，如果要問這份情感的源頭，那就是「書畫組」。

一九九八年應行政院人事行政局出版之人事月刊撰寫。

田野考古技術工作

壹、陶器篇

一、

從事田野考古工作，不但對古代史要有研究，更要有辨識地層、土色、文化現象、遺存認定、和遺物探集的田野經驗。本文所謂的技術工作，是配合田野考古工作的專業技術，例如：古器物的復原、攝影、測繪、標本圖繪製、紋飾銘文的傳拓等。

考古發掘，首先要經過田野調查，確定這是一處古代遺址，然後進行試掘，如果認為有發掘價值，再訂計劃作正式發掘。

被發掘的遺址，地層表面稱為「地面土」或「耕土層」，含有古代遺存的土層稱為「文化層」，沒有文化遺存的土層稱為「生土」。

從地層的疊壓可以判斷時代先後，因此土層的現象是重要的考古資料之一。中央研究院歷史語言研究所考古組，從民國十七年起到民國二十六年止，其間在河南省安陽縣，進行了十五次殷墟考古發掘，遍及小屯村、侯家莊、王裕口、四盤磨、南霸台、武官村、大司空村、洹河兩岸。最下地層發現史前「龍山文化」遺存，在上面有殷商文化層；再上，

圖1
廟底溝類型之「仰韶彩陶」紋飾

有漢代和隋唐時代墓葬。

發掘出土的遺骸或遺物，習慣上都稱之為標本，當一件標本出土，首先要注意觀察這件標本有沒有附著了其他物質的痕跡，例如：蓆紋、編織紋、漆皮、朱砂等，因此在田野探集的標本，經常帶著很多泥土運回，經過辨識確定沒有附著物時，再予清洗整理。

圖1
馬家窰類型之「仰韶彩陶」紋飾，「仰韶文化」彩陶紋飾（採自蕭璠著：先秦史）

176

二、

田野考古探集的標本，最常見到的就是陶器碎片，陶器在史前文化佔有重要地位，考古學家以陶器訂定文化期，如「彩陶文化」、「黑陶文化」等。

新石器時代中期，在我國北部，有一個以農業爲主的文化系統，因爲最先發現於河南省澠池縣的仰韶村，稱爲「仰韶文化」，這一文化期，所使用的陶器有彩繪紋飾，又稱爲「彩陶文化」。（圖1）

比「彩陶文化」較晚，另有一個史前文化，分布在黃河下游，因爲最先發現於山東省歷城縣的龍山鎮，稱爲「龍山文化」，這一文化期，所使用的陶器多數是黑色的，又稱爲「黑陶文化」。１（圖2）

雖然陶器在考古學中如此重要，但我國早期一些金石學家們，對於古陶器，並沒有給予重視。據已故

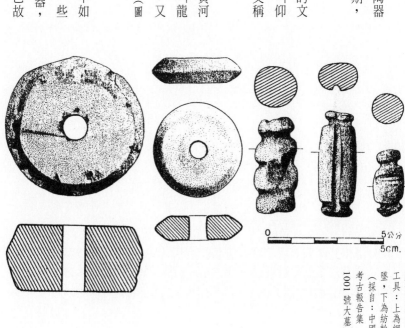

177

考古學家李濟博士表示：早年研究古器物的人，一向秉持「無文不錄」的原則，由於古陶器很少有銘文，因此也就得不到他們的注意了。[2]

古代陶器除了容器之外，也有生產用具，如陶網墜是捕魚工具，陶紡輪是紡織工具，陶範是鑄造工具。（圖3）

出土的陶器標本，完整無缺固然可喜，如果是破碎的陶片，經過拼合復原，使得已經破碎的陶器，重現原有風貌，這種復原的技術，必須對古陶器形制格外熟悉，才可以勝任。

談到古陶器形制，在器物學方面有極詳細的分類，我們列舉一二，首先是器底的形制，分平底、圓底。器底以下有沒有器足，如陶豆是圈足，陶鬲是三足。器身的腹部週壁，有上直下凸的，也有凹下凸的。陶器中，如陶尊和陶罍，腹部以上有肩，分為方肩、圓肩。口部唇形有的在製造時加厚了，有的卻削薄了。[3]

用原始方法製造陶器，陶器製成之後，會留下很多製造痕跡在陶器上。

在使用輪轉拉坯還沒有發明之前，古人製造陶器，先和泥，把泥揉成長條，用泥條做成泥圈，然後一圈圈堆積起來，成為陶坯，稱作「圈泥法」。也可以用長的泥條盤旋繞成一個陶坯，稱作「盤泥法」。無論圈泥或盤泥，泥條與泥條之間必須抹平合縫，為了陶坯更堅致，用木製陶拍拍打，陶拍有纏繩、纏麻、纏草的不同，經過拍打的陶坯，都會留下不同的拍打的痕跡。[4]（圖4）

圖4
製陶拍打痕跡拓本（採自中國考古報告集殷墟器物甲編）

178

三、

由於陶器製造過程而留下了拍紋，成為一種自然的紋飾，有此陶器為了裝飾而增添的紋飾有：印壓紋飾、刻劃紋飾、雕刻紋飾、捏塑紋飾、繪畫紋飾等，這些陶器紋飾，在繪製陶器標本圖時，都要忠實的描繪出來。

標本圖的繪製，是屬於編纂考古報告的一部分，當一處遺址被發掘，所獲得的器物標本，每件都要攝影繪圖，在考古報告中發表。繪製器物標本圖，是面對標本實物作畫。對標本安放的位置，光線投射，都要有所選擇，在開始繪圖之先，先用鉛筆畫一條水平線，從水平線中央向上畫一條垂直線，這條垂直線也就是圖中縱切線。縱切線的一邊描畫器物標本的外貌，另一邊測畫器物標本的厚度。（圖5）

四、

以水平線為起點，沿垂直縱切線測量器、器深，然後分別畫出器足、底、腹、肩、頸、口唇的形制，再畫器物紋飾，如果紋飾週連不斷，需要以展開的畫法，把全部紋飾圖案攤開在一個平面上，可以一目瞭然。（圖6）

陶器標本的拍紋，是製造過程中自然形成的，印紋、刻紋是

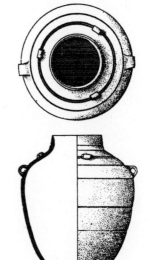

圖5
陶器製圖範例（採自殷墟陶器圖錄）

圖6
殷墟出土之白陶豆紋飾圖案展開圖（採自中國考古報告集殷墟器物甲編）

179

信手刻劃壓印的，沒有經過構圖的紋飾，只能描繪整體情形，很難畫出每一紋痕的細節，

在這種情形之下，就需要借助傳拓的方法，來補充繪圖的不足。

清末古器物學家陳介祺，曾寫過一篇傳古別錄，論述傳拓的方法，對於古陶器的傳拓

沒有談，只說到有字的磚瓦和封泥以及用於鑄造的陶範，他說：「磚瓦泥封，須上白蠟

後乃可拓，土範同。」5 講到傳拓方法：「芨水上紙，以紙隔勻，去濕紙，再以乾紙

墊刷擊之。」6

為了免傷器物（尤其是青銅器）用白芨水上紙，另紙覆蓋，把水份隔勻，再覆新紙墊著

刷子捶拓，所用紙張以質薄而堅的宣紙最適用。

拓墨用拓色，內包棉絮外裹黑緞，拓墨的方法，傳古別錄有詳細說明：

「上墨時以筆抹墨，塗於小碗蓋上，或瓷碟上，包速揉之，令勻，乾則再上墨，不可

以包入聚墨處，蘸之使棉有濕點，著紙即成墨點，即需易棉。近有使棉全濕者，究不合

法，最易墨入字中，包外墨用不到處，易積而忽用之則，墨重，須常揉去之，帛敞則易包，

鬆則絮之，緊則不入字，鬆則易入字。上墨須視紙乾濕，濕而色略白，即用包揉濃墨少

乾趁濕上一遍，緊則乾再拓，此一遍最易蓋紙地且潤然，不可接連上墨，須膠不黏，手

再啓，方黏不起紙。」7

傳拓的紋飾呈黑地白紋，清楚的顯現陶器拍紋及刻劃的刀法。（圖4）

一件出土的標本，經過攝影存眞，可以看出器物的外貌。經過繪圖，測出器物的高、

寬、深、厚的數據，紋飾圖案也經過繪圖清晰的呈現出來。利用傳拓的方法，拓出器物銘文筆畫，製造紋痕，刻劃刀法。

透過這麼多層的技術處理，獲得完整的器物標本資料，這也就是考古技術工作者的成果。（本文作者從事考古技術工作，曾為中央研究院歷史語言研究所考古館編審）

註釋：
1 參閱中央研究院歷史語言研究所文物陳列館館簡介。
2 參閱李濟著：殷商陶器初論，中央研究院歷史語言研究所專刊之一：安陽發掘報告第一期。
3 參閱李濟著：殷墟器物甲編陶器上輯：中國考古報告集「小屯」第三本，中央研究院歷史語言研究所出版。
4 同3。
5 參閱陳介祺著：傳古別錄：美術叢書第二輯第二集，台北藝文印書館印行。
6 同5。
7 同5。

貳、石器篇

一、

位於台北的國立歷史博物館內，以前有一處展覽「北京人」生態的專室，利用聲光效果，配合模型展出，頗能吸引觀眾。看過這個展覽，必定會聯想到，這一時代的原始人類，赤手空拳，利用簡單的石器與大自然搏鬥的艱辛，他們的智慧展現，就在這些簡陋的石器上。

用石頭打石頭，偶爾在打下的石塊上，出現一條鋒利石刃，如果打下的塊沒有石刃出現，就要運用智慧，來替石塊加工，在邊緣地方加以捶打，直到打出可資利用的石刃來，用這些有刃的石器來求生，考古學家稱這一時代爲舊石器時代。（圖7）

舊石器時代的遺址，在我國的山西、陝西、河南、河北、湖北、雲南，各地都曾有發現。我們熟知的「北京人」遺址是在河北省房山縣的周口店。[8]

考古學家在周口店山區的上部，又發現了「山頂洞人」的遺址，從遺物中觀察「山頂洞人」的石器，在製作上有了很大不同，其中有鑽穿成孔的石器，此外還有一些石器發現有了磨擦的痕跡。一件捶打過的粗糙石器，再經過磨製，自然就更爲適用了，有穿孔的技術，可以在有「穿」的石器上加繩索或皮條，挽在手上，或綁在木棍上，遠比徒手拿石塊工作更爲得力便捷。

由於生產工具的改善，也改變了原始人類的生活，發展農、漁、牧、畜事業，求得安居樂業的生活，考古學家稱這一時代爲新石器時代。（圖8）

二、

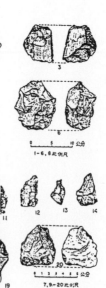

圖7
北京人的石器（採自蕭
璠著：先秦史）

1—6、8比例尺

0　　5　　10公分

7,9—20比例尺

0 1 2 3 4 5公分

1
2
3
4
5
6
7
8
9
10
11
12
13
14
15
16
17
18
19
20

從史前時期，進入了歷史時期到商代，發明了冶金術，鑄造青銅器，稱爲「青銅器時代」，這一時代對於石器的使用，依然是很普遍，一般民間工匠，仍舊使用石刀、石斧、石碏……不過這時候的石器，比起史前石器，在製作方面更爲精緻，同時更發展了用玉或類似玉的石來製作容器、兵器、裝飾品、建築材料。

談到玉，我們會想到軟玉和硬玉，不過古代對於玉的認識和現代不同，依照許愼在「說文解字」中解釋：

「玉，石之美有五德者，潤澤以溫，仁之方也，䚡理自外，可知其中，義之方也，其聲舒揚，專以遠聞，智之方也，不撓而折，勇之方也，銳廉而不忮，絜之方也。」 9

古人認爲凡是漂亮的石頭，只要是色澤溫潤，表裡一致，敲擊時聲音悅耳，質地堅脆，都算是玉，那麼蛇紋岩，綠松石，其至於大理石，也都符合這些條件，想必也都認爲是玉。已故考古學家郭寶鈞先生在《古玉新詮》中說：

「……當時既石玉不分，故其治玉方法，仍以製石方法製之，以製石方法治玉，所製形制，自仍爲石器之形制，在今日觀之，

圖 8
山頂洞人的石器、骨針、穿石器（採自張光直著：The Archaeology of Ancient China）

其質若爲石也，吾人即名之曰石器，其質若爲玉也，吾人即名之曰玉器，而當日之實用則一也。」[10]

在殷墟出土的遺物之中，有很多大理石製品，在處理古器物標本時，乃照郭寶鈞先生的詮釋，以器物本身質地爲準，是玉質的稱玉器，是石質的稱石器。

三、

殷墟所留存的石器，所透露的攻石技術有：

製造方法，作了一次歸納：

當進步的技術，李濟博士於《殷墟有刃石器圖說》中，對石器

商代對石器的使用既然非常廣泛，對於石器製造，也有了相

① 壓剝法：這一攻石技術是舊石器時代後期即開始探用的做法，例如：小屯出土石箭頭，全身及邊緣皆滿佈壓剝留下來的如細鱗形的小疤痕。（圖9-1）

② 打剝法：例如：有肩的鏟形器，實由製成之長方形鏟形器順著兩側的上半段，由頂端向下，各打剝一

1

2

3

4

5

圖9
從石器標本中所見到的
攻石技術（採自李濟
著：殷墟有刃石器圖
說）

③ 捶打法：捶打留下來的痕跡，大的成塊狀，小的作細粒狀，捶打的方向是直下的，近代石工仍沿用此種方法捶擊建築石面。（圖9-3）

④ 啄製法：啄製法類似捶製，惟工具如鳥啄或如鐵槌形，用作攻擊的一段近於錐狀，攻石的程序有似啄木鳥之啄木，如無固定之方向，所留痕跡或與捶製所留之細粒狀無異，若縱橫各有先後，往往平行排列，不相紊亂，或交錯如網線，小屯石刀大半由此法完成。（圖9-4）

⑤ 磨製法：磨製可分三等。（甲）粗磨，與銼製法相同，用粗砂石磨成，砂痕仍留在器面，石刀的鋒刃大半由此法完成。（乙）細磨，磨擦痕跡不顯，眼看去已成平的表面。磨製工具，大概是細粒砂石，決非粗粒砂石，殷墟的鏟形器，大部份的有孔石斧，皆為細磨作品。（圖9-5）（丙）磨光，發光潤的玉質或近玉質各器，更需要進一步的細磨法，大概現代玉器作，所用的細砂蘸水法，在那時代已十分習用。[11]

從事考古技術工作，處理石器和玉器標本，若先對製造方法有所瞭解之後，面對標本，很容易看出它加工製造的過程，從這些過程可以發現製造或加工的痕跡，這都是古器物研究的重要資料。

一件標本建立起完整資料，除去出土基本資料如：出土地、深度、質地色澤、保存狀

長條而成。（圖9-2）

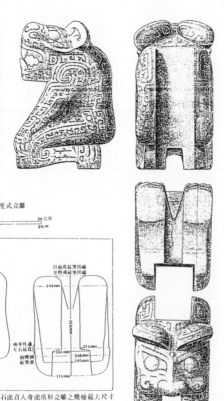

況等等之外，還要攝影繪圖，顯示出那些
加工製造的痕跡。

繪圖石器標本圖，如果是鋒刃器，首先
注意的是鋒刃部份，是屬於單面刃或雙面
刃，鋒刃的部位，是打製或磨製，更要注
意的是打痕和磨痕。

有「穿」石器，鑽孔的方法是從單面鑽
入，還是雙面相對鑽入，一面鑽成或兩面
鑽成，在繪製剖面圖時應該明白顯示出來。
（圖
9-5）

四、

中央研究院歷史語言研究所考古組，曾
在河南省安陽縣作殷墟考古發掘，出土很
多石器和玉器，有鋒刃器、容器、樂器、
祭祀用的禮器，有圓雕、浮雕、一般裝飾
品等。

安陽縣候家莊是殷商陵墓地區，在第

石虎首人身虎爪坐式立雕

石虎首人身虎爪形立雕之幾種極最大尺寸

圖10
殷墟出土大理石雕：
「虎首人身虎爪坐式之
雕」六面圖（採自中國
考古報告集之三 侯家
莊一○○一號大墓

一○○一號殷商大墓中出土的大理石雕，其中最受矚目的兩件：一件是「虎首人身虎爪立雕」；一件是「石鴞形立雕」，這兩件大理石雕通體密佈紋飾，紋飾線條用凹入的陰文刻出，現正在國立故宮博物院專室陳列展出。

這兩件石雕身高超出三百厘米以上，繪製這樣標本圖必須探用六面繪圖法，即是前、後、左、右、頂、底等六面，是屬於高難度的製圖，（圖10、11）[12]

殷墟出土的石容器如石豆、石盒、石盂、石簋，形制與陶器銅器相似，仍依陶器製圖方法製圖，其中最零散不易辨識的是那些嵌片，原是鑲嵌在其他器物上的附屬品，如今原器朽毀了，嵌片無以附著，紛紛散落，對這許多嵌片的處理，最主要的是辨明原鑲部位，瞭解整體圖案的組合，某一嵌片屬於圖案中的某一部份，如果可以連

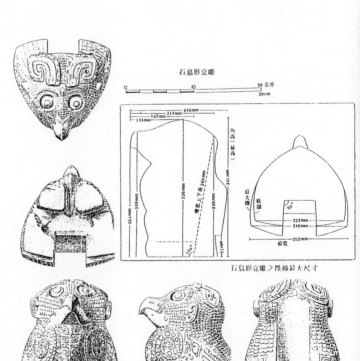

石鴞形立雕

0 10 20 公分
 20cm

石鴞形立雕之撲桶最大尺寸

圖11
殷墟出土大理石雕：「石鴞形之雕」六面圖（採自中國考古報告集之三 侯家莊 一○○一號大墓）

187

結復原，應該予以復原。（圖12）13

殷墟出土石玉器之中，有不少玉質或近似玉質的兵器如：戈、戚之類製作精美，考古學家認為這些精緻的玉戈玉戚，不一定是陣前實兵，因為此時已有青銅兵器大量生產，似乎不需要再使用石玉製作的兵器，很可能是供作儀仗之用的。

玉璧、玉環、玉笄及各式玉珮，有的用於祭祀的禮器，有的屬於裝飾品，製作十分精美，比較近代玉器的製作並不遜色。

以筆者經驗，繪製石玉器標本、粗糙的石器、殘破風化的石器，以及有紋飾的石器，都比較容易表現，光亮細緻完整無缺的石玉器標本比較難以畫出它的特點來。

紀錄一件古器物標本，出土現象，形制紋飾，最直接的方法便是繪圖，繪圖在考古技術工作中佔有重要部份。古器物嚴格說來沒有兩件完全相同的，與現代大量生產物品不同，幾乎每件標本

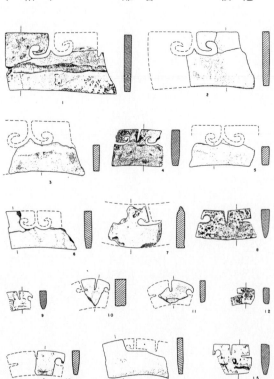

圖12 殷墟出土石嵌片（採自：中國考古報告集之三 侯家莊一〇〇一號大墓

188

都是新面目，從事這樣工作，可以說是很具有挑戰性的，每當一件標本圖完成時，也如同完成一件藝術作品，獲得無限快慰。（本文作者從事考古技術工作，曾為中央研究院歷史語言研究所考古館編審）

註釋：

8 參閱蕭璠著：先秦史，台北長橋出版社出版。

9 參閱漢許慎著：說文解字，台北藝文印書館出版。

10 參閱郭寶鈞著：古玉新銓，收入歷史語言研究所集刊第二十本，中央研究院歷史語言研究所出版。

11 參閱李濟著：殷墟有刃石器圖說，收入歷史語言研究所集刊第二十三本，中央研究院歷史語言研究所出版。

12 參閱高去尋輯補：中國考古報告集第三本：第一○○一號大墓，中央研究院歷史語言研究所出版。

13 同註12。

參、銅器篇

一、

「石器時代」過後，接踵而來的是「銅器時代」，「銅器時代」是從甚麼時候開始的，考古學家郭寶鈞先生在「中國的青銅時代」說：

『在「石器時代」之末，尚有一段「銅石並用時代」，這一時代的銅器屬於純銅，因為是紅色稱紅銅，硬度不如燧石堅利，產地也不如石材普遍，紅銅的發現，對當時「生產面貌」改變不大，「銅石並用時代」也就不與「石器時代」劃分了。』

189

何謂青銅，青銅是對紅銅而言的。「青銅時代」之前，還有一個「紅銅時代」，紅銅

是純銅，其色紅，故名紅銅，紅銅礦石有天然存在的，「石器時代」的人們，揀取製器

材料時，偶有遇到銅礦石，仍把它當作石材來處理，搥打、敲擊、剝製、琢磨，在處理

過程中，發現它的性質不與石材相同，不易劈裂，剝落，並可以捶薄，可以拉長，又能

發出燦爛的光輝，於是把它製成小器物或裝飾品，用以佩戴，這是紅銅初發現的情形，

所用的方法叫做「冷鍛法」。

後因某種場合，也或許在野火燎原時，偶然把紅銅燒為液體，火熄後又復

凝固，但已改變了原來形狀，以此啟示，遂誘導人們發明「熔鑄術」，這是「紅銅時代」

較進步的階段。

自有「熔鑄術」，人類對自然界的銅礦石，就得到進一步的控制，可以製成多種器物。

它比石裂工具，顯有不同的三點：它可以展可以延，錘煉不破，鋒刃耐用，與石器之易

於破碎者不同。它鑄器可大可小，隨意賦形，與石器之受製造法侷限者不同。它使用期

限極其耐久，用敝時還可以改鑄，與石器之一破不可再合者不同。紅銅具此三點，自然

較石器為優。不過紅銅硬度低，不如燧石的堅利，它的產地有限，也不如石材普遍，以

此紅銅的發現，對於社會經濟「生產面貌」改變不大，學者把「紅銅時代」叫做「銅石

並用時代」。仍附在「石器時代」之末，不與「石器時代」區分。

青銅是紅銅加錫的合金，因顏色青灰故名青銅。一般合金熔點比原來金屬熔點低，硬

度比原來金屬硬度高，體積比原來的金屬略為漲大，銅錫合金亦正是如此，14青銅鑄器

因此而大行其道。

考古學家李濟博士，民國四十三年在美國華盛頓大學擔任訪問教授時，曾公開演講三次，內容經整理後，以「中國文明的開始」為名，由華盛頓大學出版，其中談到中國的「青銅時代」，他以保守態度說：

『以目前所獲知識而言，中國的「青銅時代」，約當公元前一千五百年之間，實際上「青銅時代」當然不止持續了一千年。』15

近年來考古學者不斷從事田野發掘，發現商代早期的遺址遺物，青銅器的製造與使用的年代，也因此向前推展了許多。

自商代經過西周、春秋、戰國各時代，遺留下有相當數量的青銅器，從事田野考古的工作者，在河南鄭州南關外紫金山等地，安陽孝民屯及小屯村東南的苗圃北地，都曾發現過商代鑄銅作坊的遺址，在這些地點發現有大量碎銅範，煉

安陽出土石碎陶範之一部份（採自：古器物研究專刊）

191

鍋、木炭、紅燒土、煉渣等遺物。在安陽還出現過孔雀石（銅礦）。其中苗圃北地遺址的規模極大，面積超過一萬平方公尺，出土的碎銅範即多達三千八百餘塊（圖13）16

二、

陶範是鑄造青銅器所使用的外範，每當準備鑄造一件青銅器之前，必須先要用粘土塑造一座模型，這件粘土模型塑成之後，等它陰乾，開始在模型上雕刻花紋，紋飾製作完成，下一步驟是進行翻模工作，翻模依然是用粘土，敷在模型的四周，爲了容易脫模，敷在模型外面的粘土相隔成爲數塊來翻製泥模，這些泥模就是鑄銅用的外範，此時模型上的紋飾，毫無遺漏的反印在範上，至此製范工作告一段落。

外範製成之後，再把雕有紋飾的泥塑模型加以刮削，模型經過刮削之後，體積自然就縮小了一些，此時把外範合攏起來，模與範之間因爲刮削而有了空際，從這空際注入熔銅，空際愈大，

3

圖14
「塊範法」鑄造銅鼎的模與範示意圖（採自：古器物研究專刊）

192

鑄成的銅器器壁愈厚，反之則空隙愈小器壁愈薄。（圖14、15）

經過刮削後的模型稱為「心型」，與製成的外範同時加火低溫燒成陶質，使其質地變硬，以求注入熔銅時「心型」與外範保持穩固，熔銅注入經過冷卻之後，打破外範挖出「心型」，取出鑄成的銅器，這種鑄造稱為「塊範法」。

「塊範法」鑄造青銅器，一套外范和「心型」只能鑄造一件，因此商周時代遺存的青銅器，因為是用「塊範法」鑄造的，所以沒有兩件完全相同的。

由於使用「塊範法」鑄造青銅器，範與範之間必然留有鑄造痕跡，這種鑄痕稱為「範線」，因此「範線」也就成為鑑定青銅器是否為「塊範法」鑄造的不二法門。（圖16）

三、

從事考古技術工作，如果對古器物標本的製造過程能有所瞭解，對於標本的測繪，紋飾的分析，殘器的復原，都有很大幫助。

一件青銅器出土，往往被壓變形，尤其是殉葬明器最易受損，因為古代墓葬，很多是填土後經過夯打的，17夯打過的土堅硬無比，如何去掉銅器上的土銹，古器物學家陳介

圖15
「塊範法」鑄造銅鼎的模與範（採自：青銅器賞析）
1 粘土塑造模型
2 外範製成，模型刮削成為心型，有了注入熔銅的空隙。
3 和範準備鑄造銅鼎。

「凡古器銹之厚者，先用淘米水漬之數日，取出再用山楂
大紅色者，去淨皮核，用杵臼搗如泥，敷於銹上，要攤平
分許厚。俟九成乾便揭去，不可令過乾，亦不可不到九成乾，
揭之後，趁其潮潤，將銹用竹刀或鈍鐵刀用力刮去土銹，去
不動即用山楂泥如前次敷之，如此數次，銹未有不能去之者，
切不可勉強致傷古器。」18

記得筆者服務中央研究院歷史語言研究所期間，隨考古
家石璋如院士整理殷墟出土的車馬器，其中有一件青銅小型
圓泡，體形比一般鈕扣略爲大些，正面凸起一層很厚銅銹，
從外表看來，無疑的是一件無紋飾素面銅泡，不過經過比對
測量，它的長寬厚度，與同時出土的素面銅泡相比較並不相
同，而且銅泡表面墳起異常，銅銹有鬆動現象，經石院士同
意，試用竹籤挑起一塊銅銹，銅泡正面赫然現出一幅完整的
蟬紋，它竟是一件蟬紋銅泡。（圖17）

歷史語言研究所考古組，田野發掘所獲得古器物，都盡量
保持原狀，尤其青銅器，不隨意做除銹工作，惟恐對古器有
傷。這一件蟬紋銅泡在河南安陽小屯村出土，隨中央研究播

圖16
「塊範法」鑄造青銅器
所遺留刃痕亦稱爲「范

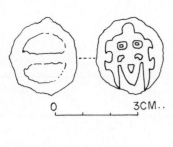

圖17
蟬紋銅泡的正面與背面
（摹自中國考古報集）

遷四川，抗戰勝利之後復員南京，又從南京運來台灣，前後約有半個世紀，始終認為這是一件無紋素面銅泡，不料日久土銹鬆動，顯出原有紋飾為蟬紋銅泡。

青銅器長期埋藏地下，經過酸蝕，氧化或硫化等作用，形成綠褐色，偶爾有發藍偏黃，或草綠銹色，這些古雅的銹色，可以保護銅器表層，不再受到侵蝕，銅器與氯化物接觸時，生成氯化亞銅，再遇到空氣中氧和水份，即生成「惡性銅銹」繼續侵蝕銅器。因此放置銅器的地方，要遠離氯化物，降低空氣濕度。接觸銅器先戴好手套，以防汗手。放置青銅器，桌面預舖毛毯或棉墊，以防碰撞，無分器物大小，一手限執一件，以防兩件在手相互磨搓致傷。

四、

傳世的商周銅器，大約可分為容器、兵器、樂器、車馬器等四類，容器方面如鼎、鬲、甗、爵、斝、觶、尊、罍、盂、鑑、壺、卣、瓿、獻等，其形制多從陶器演變而來的（圖18）19。早先可能為日常用品，後來漸成為祭祀的禮器和殉葬的明器。

青銅器的名稱，在商周時代是否如現在名稱，國學大師王國維說：

「凡傳世古禮器之名，皆宋人所定也……若干古代禮器各具有自己的名稱，宋朝學者因以名之；也有若干古器雖刻銘辭，

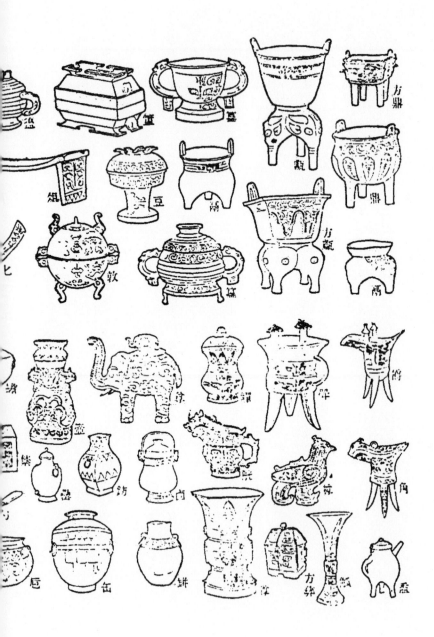

196

但銘辭中無本名，宋人更依形制而定名，後人沿用。」[20]

因此考古學家當提到古器名稱，不直呼其名，例如：鼎稱爲鼎形器，觚稱觚形器，爵稱爲爵形器等。

在兵器方面，青銅鋒刃器如：戈、戟、刀、劍、斧、鉞、矛、鏃等，弓有銅弓節，商周兩代均有銅冑，西周以後出現各式甲泡。

在樂器方面如：鈴、鉦、鐘、鼓、錞于等。

青銅器中形制最繁的便是車馬器，車乘形制各時代不同，車馬器是附屬於車乘馬匹的裝飾品，不是獨立器物，若要辨認爲數眾多的車馬器並不是一件簡單的事。對古代車乘有深入研究的院士有一篇「殷代車的研究」，提到整理分析殷代車坑，劃分出若干部份：一、輿部，二、軸部，三、衡部，四、軛部，五、輈部，六、轂部，七、輪部。各部份都有不同的青銅飾件。[21]

圖18
商周銅容器（採自中華五千年吏）

197

五、

青銅器上的紋飾，各時代也有不同的風尚，商代西周以饕餮紋為主，饕餮紋是採取以對稱為原則的顏面紋飾，現代學者稱為「獸面紋」，它的構成，以鼻為中線，眼、眉、角、爪、耳，皆兩兩相對，左右成雙的呈現在器物表面。紋飾間的空際，除了用雲雷紋為主要襯底以外，還利用夔鳳等動物紋為輔，其他也有以乳丁紋，圓渦紋作為主要紋飾。西周也有以鳥紋為主要紋飾，稍晚又有環帶紋、竊曲紋、麟紋等，這些紋飾已經打破了傳統對稱的格局。

春秋戰國之際，流行蟠螭紋和以宴樂、狩獵、攻戰為主題的紋飾，還利用鑲嵌技術，發展錯金錯銀和鑲嵌紅銅綠松石等紋飾，至此青銅器的紋飾更趨華麗（圖19）。

青銅器內鑄有文字，稱為「銘文」，早年金石學家稱為「款識」。商代青銅器往往在器內只鑄一個象形文字，有此是沒有「銘文」的。西周以後青銅器內「銘文」字數漸多，字體也漸工整，有人稱它為「鐘鼎文」，不過學者認為鼎早在商代盛行，鐘則在西周以後與起。若以時代先後，似乎不應該鐘前鼎後，更何況鼎與鐘兩種器物也不能包括所有銅器「銘文」，則不如稱之為「金文」意義較為明確。

青銅器「銘文」最多的，首推「毛公鼎」，腹內有「銘文」五百字，文句從口沿到腹底，分左右兩幅，共排列三十二行，其內容為天子誥命之辭，記載周宣王即位之初，冊封他

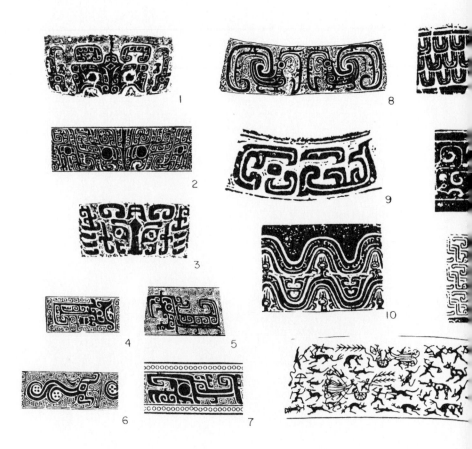

圖19
商周青銅器紋飾舉例
（採自青銅賞析）1-3饕
餮紋，4-7夔龍紋8鳥紋
9竊曲紋10環帶紋11麟
紋12、13蟠螭紋14狩獵
紋

叔父毛公瘖爲宰相，輔弼周室中興，並頒賞厚賜之事（圖20）。

其次是「散氏盤」，腹內有「銘文」三百五十七字，共排十八行，其內容爲西周晚期矢國侵掠散國的都城，後來議和，矢國割地兩處賠償散國，以及土地交接事宜（圖21）。

另外「宗周鐘」的「銘文」也有一百二十字，其內容記載周昭王時，南方濮國君主濮子侵犯周境，昭王親自帶兵征討，直搗濮國國都，濮子臣服，出迎周昭王，同時東方與南方的二十六國代表，也一起來拜見，昭王感激上天神佑並祈先王賜福子孫，鑄造此鐘，永保天下太平。（圖22）

六、

記錄一件古器物，最直接的方法，就是繪圖和拓墨，商周時代青銅器的形制和紋飾非常繁複，繪製這樣的古器物，往往有不知從何下手的感覺，此時無妨面對器物先作一次分析，仔細觀察

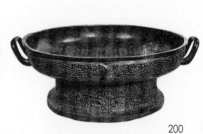

圖20 毛公鼎及腹內銘文 國立故宮博物院收藏

它的外形，如果是容器，先自口唇部份觀察，依次是頸，肩，腹，足，是圈足還是三足，底是平底還是圓底，除此之外，耳、蓋、鋬、鏈的形制如何，一一觀察清楚，仍照陶器繪圖方法，先畫一水平線，再畫一垂直線，量得器高尺寸，再分段作多點測量，畫出器形初稿，垂直線一邊畫紋飾，另一邊畫器物剖面厚度（圖23）。

青銅器之紋飾至為繁密，動筆之前，最好利用放大鏡仔細觀察一遍，先認清主體紋飾，如果是饕餮紋，須從鼻、眼、眉、角、耳、嘴、足、爪，觀察何處凸起，何處凹下，兩旁相輔紋飾是何類圖案，墳地的雲雷紋是雙線還是單線，是左轉還是右轉，整個器物紋飾經過細讀，掌握圖案的連貫性，繪製圖案就不致顧此失彼，如果邊看邊畫，最後可能難以吻合，前功盡棄。若紋飾圖案不清，雖用放大鏡也難以分辨時，可以先用薄紙蠟墨局部輕拓，圖案移至紙面比較容易辨認。

圖21
散氏盤及腹內銘文
國立故宮博物院收藏

圖22
宗周鐘及銘文拓墨
國立故宮博物院收藏

蠟墨輕拓對於辨識紋飾比較方便，如果探集紋飾圖案或銘文，仍需使用傳統拓墨方法。

拓墨方法，已在前文談過，不再贅述。

「銘文」是重要的考古文獻資料，青銅器的「銘文」部位各有不同，例如：鼎與盤是在腹內，爵則在下，因此也增添了拓塌的困難，古器物學家陳介祺在「傳古別錄」中說：

「上紙有極難者，鼎腹為甚，必須使紙摺皺不在字而已，紙不佳，則尤易破。……器之深者以竹葦縛撲包拓之，暗處以鑷鉗包探拓之。爵內以扁竹角加少許棉拓試之。」[24]

每一件古代青銅器都是國之重寶，在所有出土器物中，青銅器也是最難保管的一種，從事考古技術的工作者對這些國寶，無不盡心盡力呵護，使得這些寶貴的考古資料能提供給更多的專家學者做更深入的研究。這才是考古工作的終極目的。（本文作者從事考古技術工作，曾為中央研究院歷史語言研究所考古館編審）

註釋：

14 參閱郭寶鈞著：中國青銅器時代，台北板橋駱駝出版社出版。

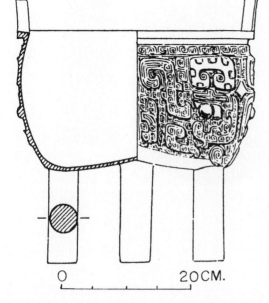

圖23
商代晚期銅鼎繪圖範例

O 20CM.

15 參閱李濟著，萬家保譯：中國文明的開始，台北市商務印書館印行。

16 參閱蕭璠著：先秦史，台北長橋出版社出版。

17 石璋如著：殷墟建築遺存，對夯土的解釋是：「夯土是一種質地堅密，用器械壓打成功的硬土」，參閱中國考古報告集集之二，中央研究院歷史語言研究所出版。

18 參閱陳介祺著：傳古別錄：收入美術叢書二集二輯，台北藝文印書館印行。

19 參閱劉萬航著：青銅器賞析，行政院文化建設委員會印行。

20 參閱李濟，萬家保合著：古器物研究專刊第一本：觚形器研究轉引，中央研究院歷史語言研究所出版。

21 參閱石璋如著：殷代車的研究，收入東吳大學中國藝術史集刊第九卷，台北東吳大學出版。

22 同19。

23 蠟墨較一般蠟筆硬，篆刻家用來拓印邊款，一般美術用品社有售，日本鳩居堂所製蠟墨名為「石花墨」。

24 同18。

肆、復原篇

一、器物復原

田野考古發掘，無論所獲得的是古器物，或是遺跡現象，如果不夠完整，就要進行復原工作。

一件古器物，殘缺一部份，可以依照已存的實物來進行復原，如果已存的部份，在出土時已碎成若干碎片，必須先把碎片予以鬥合起來，再進行復原工作，此時需要注意的是：切勿與其他器物碎片混在一起，以免鬥合時增加困擾。

拼鬥器物碎片，依照質地，色澤，紋飾，製造紋痕等要件來進行鬥合，可以說是一件

事倍功半的工作，尤其是陶器碎片，色澤相差不多，又少有紋飾，製造紋痕也不明顯時，就更難以下手了。

青銅器破碎片由於質薄，紋飾繁複，拼鬥起來也不容易。例如：河南汲縣戰國墓葬中出土兩件青銅鑑，出土時已經破成很多碎片，經過拼合復原，才可以看出器物全貌。這兩件青銅鑑器身滿佈紋飾，紋飾圖案是用另外一種金屬鑲嵌而成的，紋飾的主題是水陸攻戰，為了更清楚顯示紋飾的內容和佈局，又進行了一次器物紋飾展開的復原（圖24）。

二、現象復原

在出土器物中，有些本身並無殘缺，但是它仍然不是成器，因為它是另外一件器物上的配件。例如：河南安陽殷墟出土有很多小型石器，這些小型石器也是完整無缺的，它是屬於另外一件器物上的配件，一般叫它「嵌片」，是用來組成紋飾圖案，來鑲嵌在另外一件器物的表面上，嵌有圖案的器物早已朽毀了，石嵌片也都散落下來，這件朽毀的器物形制必先復原，才能使這些石嵌片所組成的紋飾圖案有機會恢復舊觀（圖25）。

對於現象的復原，比較器物的復原，似乎更要困難些，因為現象的出現，在田野是短暫的，必須立即利用繪圖攝影或是錄影拍攝現場狀況，因為田野現象很難像器物一樣來探集的，如果不能立即捕捉，就會消失了。

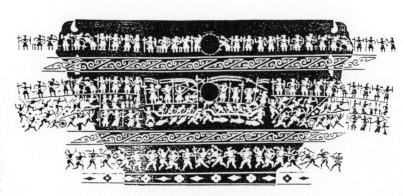

河南汲縣出土青銅鑑及鑑身紋飾的復原（採自台灣大學考古人類學刊

圖24

三、建築復原

考古學家李濟博士曾說：「中國建築利用磚石，是商朝以後的事，殷商時代的建築材料，除了木材及若干易毀滅的其他材料外，最主要的是就地夯打出來的版築土，「夯土」是安陽的土話，略等於文言中的「版築」；但所包涵的意義要更廣些。自伊朗以西以至地中海東岸，在公元前七十個世紀的前後，新石器時代的農人，已經硾土作他們的住屋了。在這一帶的考古家叫這些硾打出來的土塊及地層爲『不牢』（Pise）。但是這一種建築材料，到了文明開始的時候，在中亞與西亞就漸爲磚與石所替代。只有在中國，版築的方式，一直用到營造宗廟宮室陸寢這些大建築上去。」[25]

古代建築是少不了使用夯土的，那麼凡是有夯土的地方，也必然會有古建築

在殷墟發掘，曾遇到有已經朽毀的木器，由於這些木器上原有雕刻彩飾的圖案，木器雖已朽毀，彩飾的圖案卻反印在土塊上，對於這樣的現象，當時田野工作的人給它取了一個俗名叫「花土」，這些有花紋的土，是木器的紋痕，只要再一翻動，現象就會消失了（圖26）。

在殷墟發掘的一座墓葬之中發現了一件「干」，就是我們俗稱的「盾牌」，已經朽毀，但留下了很完整的痕跡，上面畫了一對直立的獸紋，由於它的痕跡完整清晰，根據這個現象復原成殷商時代的「干」（圖27，本文作者所繪之圖）。

圖24

的遺跡，同時也會有古代文化遺存，因此初期的殷墟發掘，一路都在尋覓夯土。

在安陽小屯村發現了很多用夯土築成的基，同時在基上又發現了成排成組的石礎。

對古代建築有深入研究的考古學家石璋如院士說：「基礎一辭不知起自何時，但是在殷代已經是有普遍存在的事實。基是用土打成，故基字下作土，礎是取河卵石來用，故礎旁從石，建築的程序，係先打基後置礎。在殷代建築遺存中除被後世擾動者外，有基無礎則基可能是壇，有礎無基則礎當非豎柱之用；故殷代的建築有基必有礎，並且礎石排列的形狀，可辨出建築種類來。26

筆者隨石教授作過幾處殷商建築復原工作，如何來復原殷商時代的建築物，首先從基礎下手，在安陽小屯村發現了很多處基都是用　土築成的，田野工作的人叫它「夯土台子」，上面排列有礎石，是用來豎立柱子的，從「夯土台子」的長寬可以知道建築的平面尺寸，從礎石的排列可以知道柱子豎立的位置，先從已知的部份用模型座建築做實驗，求得整座建築的概念。

先把「夯土台子」照比例縮小為五十分之一，畫成平面圖，然後利用小學生工藝課使用的「普利龍」板，比照「夯土台子」的長寬高度，按照比例裁成，再測量每一個礎石的位置距離，按照發掘現象位置排列，在「普利龍」板上每一個礎石的位置畫一個圓圈，全部礎石位置畫好之後，利用細竹筷當作柱子，在每一個

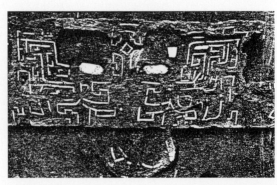

圖25
殷代鑲嵌石嵌片的木器局部（採自中國考古報告集「侯家莊」）

206

礎石上立起一根柱子，「普利龍」板上插竹筷並不困難，很快就把這座基址上的柱子豎立起來了（圖28，本文作者所繪之圖）。

柱子豎立起來之後，再復原樑架，屋頂，牆壁，走廊，台階，經過很多次研究討論，這座模型也是經過多少次拆建，建築復原工作必須是主持研究的人和技術人員相互配合，有新的發現，技術人員就要盡快提供新的模型或繪圖來供研究，使得早日獲得結論。

建築的復原，「夯土台子」上除了礎石之外，很少有其他遺物摻雜其中，這類復原工作的進行時，雖然常須拆改模型，比較起來還算是單純。

如果在田野發掘，出現在一個坑中，除有各種器物之外，還有人骨和獸骨，同在一個坑內出土，這種複雜的現象復原起來，就不是簡單的工作了。這裡所說的就是殷代的車坑，它是有人有馬，隨整輛車子埋入的。

車已經朽腐了，眼前所看見的是車上的青銅配件，因為車朽銅配件散落下來，車上乘員有三位，每人有不同的兵器和

圖27
殷代出土的「干」（採自中國考古報告集「小屯」）

圖26
殷代木器紋痕「花土」（採自中國考古報告「小屯」）

0 40Cm

207

石教授說：「研究自然科學著重實驗，考古學的研究又何嘗

紙面研究的結果進行實驗。

代不同，首先要瞭解這些車器用途和馬匹的配件，最後決定把

南亞國家使用的牛車相類似（圖29），由於古代車乘形制與現

殷商時代的車乘，是屬於單轅的，車轅只有一條，和現代東

全盤觀察。

按照原尺寸繪出，然後再把出土實物，依照出土位置放置，作

原來尺寸繪製出土現象圖，人骨，馬骨，車馬配件和武器，都

筆者隨石璋如教授做 M40 的復原，首先依照 M40 的長寬以

事了。」27

情形較易，若根據這個現象即行把它復原，便不是一件簡單的

木質，完全朽腐，僅遺車上的銅質裝飾品，依此描述它的現存

「M40 的這輛車，由立體的形式變為平面交集，所有車上的

編號 M40 的坑裡同時出現。

裝備，駕車的是兩匹馬，馬身上也有各式配件，這些都在一個

圖28 殷代建築的復原（採自台大考古人類學刊第三十九、四十期合刊）

中組

南組

北組

1

2

0 5 10M.

208

圖29
現代東南亞各地使用的單轅牛車

不著重實驗呢！沒有實驗的結果做根基，理論是飄浮的，反之沒有理論作領導，實驗又從何著手呢？故兩者不可偏廢。」研究殷代的車，最後階段，就是靠著實驗而改進的。

28

依照在田野測得 M40 車乘的尺寸，先繪成復原圖（圖30，本文作者所繪之圖），作理論上的研究，最後決定進行實驗，依照研究結果開始打造一輛殷代的車，在造車階段，隨時修正疑點，車終於造成。我們爲了駕車的馬，走訪了一次圓山動物園，經過動物園的介紹，發現當時在圓山騎馬場有兩匹馬，身高體長與 M40 馬骨骼相似，決定請牠們擔任駕車任務。

殷代的車乘，每車有三名乘員，各配刀礪，左方乘員持戈負責近攻，右方乘員備有弓箭負責遠射，居中者則專心駕車是爲馭者。圓山騎馬場的馬匹來到，我們把復原成功的殷代車乘運出室外，套上兩匹馬，並且也在車上站立了三個人，就在傅斯年圖書館前廣場開始試車，兩匹馬拉著這輛車跑了一個來回（圖31、32）。

圖30
殷代車乘的復原圖（採自東吳大學中國藝術史集刊第九卷）

北平有句俗話說：「家裡打車，外頭合轍。」經過一段漫長的時間，研究每一件車器，以及車的結構，從繪製復原圖，到實驗，這些辛勞沒有白費。

田野考古技術工作，協助考古研究人員，從調查，試掘，發掘，出土現象和器物整理，最後到復原，完成報告，這一件考古工作才算完成，擔任技術工作的人此時此刻也會分享到一些成果的欣慰。（本文作者從事考古技術工作，曾為中央研究院歷史語言研究所考古館編審）

註釋：

25 參閱中國考古報告集「殷墟建築遺存」李濟序文，中央研究院歷史語言研究所出版。

26 參閱石璋如著「殷代地上建築復原的第三例」台灣大學考古人類學刊第三十九、四十期合刊。

27 參閱石璋如著「小屯第四十墓的整理與殷代第一類車的初步復原」中央研究院歷史語言研究所集刊第四十本。

28 參閱石璋如著「殷代車的研究」東吳大學中國藝術史集刊第九卷。

1990年應教育部人文及社會學科教學通訊雙月刊所作。

098 工筆畫學會創會的心路歷程

民國七十七年（1988），我當時尚在中央研究院考古館工作，突然接到當年啟蒙老師晏少翔教授來信，那時剛剛和大陸可以直接通信不久，原來晏老師見到台北藝術圖書公司出版我的畫冊，知道我在中研院服務，立即就寫信來了。

我從民國二十八年（1939）開始從晏老師習畫，十年後遷來台灣，易地而居從未停筆，繪畫已成個人生活的一部份，每遇繪畫問題不得舒解時，對晏老師的思念更是加深，接獲晏老師信息驚喜若狂，遂著手籌措東北之行。

晏老師任教瀋陽魯迅美術學院，邀集同好畫友組團參訪，受到學院師生歡迎，對工筆畫發展舉行座談，在台灣由於國畫大師『南張北溥』來台定居，產生一定影響，反觀對岸因文革受到無可彌補傷害，兩岸工筆畫風有所不同。晏老師以為工筆畫傳承甚為重要，期盼台灣畫家共作努力。

同仁返回台灣提議組織正式團體申請立案，為傳承工筆畫，發展工筆畫，以技法創作與學術研究並重為目的，定名為工筆畫學會，向內政部社會司申請成立籌備會。民國八十年（1991）九月二十九日正式成立。依照規定全國性人民團體名稱必須加冠國號，全名為『中華民國工筆畫學會』，為求與國外聯繫方便，另訂簡名為『中華工筆畫學會』

211

均列入章程總則第一條。

我作爲原始發起人被推爲首屆理事長，擔起推展會務的重責大任，首先面臨的是會址房舍和財務經費問題，我們仍沒有固定財源，只靠會員交納會費，無力租房辦公，只有借用理事長住所，人民公益團體不得有營利行爲，今後註定要過無米之炊的苦日子。

如何展開會務，有那些事是急於要做的，創作與學術研究是中心工作，此外另一件重要工作是：外界對工筆畫存有很深的誤解，認爲工筆畫的傳統技法就是臨摹，臨摹便是仿製，複製他人作品只是技術不是藝術，這種錯誤的推理太可怕了，我們如何辯解這種謬論，也是當務之急。

工作方針有了，我們首先要做的是每年至少舉辦一次或兩次工筆畫展，作者走入群衆現身說法，使得更多人對工筆畫有正確認識。創刊工筆畫雜誌，發表研究成果，採取廣泛贈閱方式大量發行。

參訪歸來所得印象，大陸畫家素描基礎好，台灣畫家筆墨功夫強，若得互補長短，工筆畫前途必更光明。因此萌生舉辦海峽兩岸工筆畫大展的念頭，我們的學會既無經費又無人力，這個想法實在是妄想，但是我仍在不時思索如何破解難關，把我個人的想法向沈以正教授請教，沈教授是國立台灣藝術教育館研究組主任，正在計劃利用中正紀念堂大廳裝修爲中正藝廊，交由藝教館使用，面積有五百坪，沈教授相助之下，工筆畫大展可能作爲該藝廊首展，並建

藝術千秋畫輯

中華民國工筆畫精選集

212

議列出所需預算向行政院文建會申請補助經費，幾經波折文建會僅批覆十萬元補助，編印展覽專輯經費仍無著落，與沈教授同見館長張俊傑教授，張館長稱當前政府機關尚不能參與大陸有關事務，自然經費使用也受限制，數十萬元印刷費也非工筆畫學會可以負擔，萬難情形之下張館長願先墊支印刷費，專輯在展覽期間出售所得歸墊，如此則萬事俱備，再度前往瀋陽魯迅美術學院，晏老師已被推為湖社畫會復會後會長，就此則委託湖社畫會代為甄選參加大展作品。

海峽兩岸名家工筆畫大展於民國八十三年（1994）二月十七日起至三月十七日止，在中正紀念堂中正藝廊展出一個月。展出作品九十餘件，台灣畫家：王令聞、王君懿、林淑女、周以鴻、吳文彬、孫家勤、孫雲生、梁秀中、張克齊、楊須美、詹前裕、廖俊穆、劉伯農、諶德容、羅玉華，等四十位參展。大陸畫家：田世光、俞致貞、劉力上、孫奇峰、晏少翔、鍾質夫、季觀之、劉福芳、孫天牧、王義勝、宮與福、袁穎一、陳忠義等四十位參展。

出乎意外的是畫展專輯在展出一個星期之內全部搶光，參觀人潮絡繹不絕，外縣市的觀眾要求巡迴各地展出，只可惜超出我們預訂計畫，也沒有經費只好作罷，這一次大展不但建立起來兩岸交流的橋樑，也獲得無限的信心，工筆畫學會沒有走錯路。

事隔兩年之後我們又舉辦了一次工筆畫大展在原地展出。西安美術學院教授陳光健、石景昭，中央美術學院教授蔣采蘋、潘世勛，濟南工筆畫家周璟，相繼蒞臨工筆畫學會訪問，這一年正是本會成立五週年，內政部對本會績效評鑑列為甲等，特函嘉勉。

理事長任期四年只限連任一次，民國八十八年（1999）必須改選，由張克齊教授當選第三屆理事長，此前我們舉辦過七次會員展，第八次會員展在桃園縣立文化中心展出。張理事長就任又在台北市圖書館三民分館及新莊市文化中心舉辦兩次會員展，前後總共有十次展出。

民國九十年（2001）張理事長自任領隊前往北京，作遊學訪問七天，增進美術交流。本會成立十週年會慶，出版《藝術千秋》畫集，刊載會員作品，同年又在三民分館及國父紀念館舉辦過兩次會員展，次年會員展移至台中文英館展出。

為了提昇工筆畫水平，工筆畫學會設立金筆獎，每兩年選拔，次給予相當獎勵。為了加強兩岸工筆畫交流，張理事長率領資深畫家攜帶作品遠赴瀋陽，與湖社畫家聯合展出，在魯迅美術學院新建美術館舉行。

工筆畫學會成立迄今已十五年了，又逢選舉新理事長之際，回首前塵，全體工作同仁，無私奉獻，會務推動得以順利進行，對於工筆畫藝術的推展，有了穩固的基礎，大步向前。

驀然回首

記得盧溝橋事變那年，我們全家正住在天津，第二年天津水災，搬回北平老家，北平已淪陷（按：是指日本佔領），改爲北京。我在讀初中二年級時，加入了「雪廬畫會」開始學習國畫，那年是民國二十八年（1939）。「雪廬」在當時的北京，是一個很活躍的國畫社圈，由晏少翔、鍾質夫、王心竟、季觀之幾位畫家組織的，平時傳授畫法，每年舉辦定期展覽，我從晏少翔先生學習人物畫到民國三十三年（1944）高中畢業，已經有五年畫齡。

升學似乎已無可選擇，考入國立藝專，學校全名是「國立北京藝術專科學校」，錄取的科系是「繪畫科，國畫組」，任課的教授畫畫是當代名家有：黃賓虹、羅復堪、溥雪齋、溥松窗、邱石冥、趙夢朱、胡佩衡、秦仲文、劉凌滄、黃均、卜孝懷、李智超、田世光、周懷民、壽石工等大師。次年民國三十四年（1945）暑假，日本無條件投降，沒料到藝專被改爲「北平臨時大學第八分班」靜候接收，此刻北京又改回北平。中央接收大員遲遲不見到來，學生每天只忙著開會遊行，口號是「反迫害」「反飢餓」，我們弄不清被誰迫害了，也不知道是誰挨了餓，反正不正常上課，教授也很少到學校來了，究竟教育部派甚麼人來接收也不知道，但肯定不會從北平當地聘請校長是沒錯的，因爲我們頭上都加了一個「僞」字。

此時對學校感到非常失望，不願再混下去就毅然離開了，從渴望入學到毅然離去，心情完全是兩樣不同的感受，此時更沒有考慮到學籍問題。此時，北平大局每況愈下，經濟恐惶，人心浮動，已經感覺到又將變亂，全家興起南遷的念頭。一直到民國三十七年（1948）冬季，離開了號稱文化古都的北平來到上海，再乘船到台灣，此時已是陰曆年尾，陽曆年初。來到台灣南部偏僻的小鄉鎮，開始離鄉背景全新的生活。

直到搬來台北居住，方知道藝專有「旅台校友會」。開始參加美術活動，入選第十七、十八兩屆全省美展之後，沒有再送過作品。民國五十年（1961）藝專校友龐增瀛，計畫在北美舉辦一系列國畫展，介紹國畫中各類畫派的畫法例如：潑墨、大寫意、兼工帶寫、工筆雙鈎和沒骨、重彩和淡彩等，畫種則有：山水、人物、花鳥、走獸。選定了八位校友：王昌杰、鄭月波、劉業昭、邵幼軒、吳詠香、陳雋甫、吳學讓、吳文彬，在美國各大學巡迴展出，得到很好的批評，多位學長都想藉這次展覽去美國，此時我已進入中央研究院工作，只想求安定的生活。

在中央研究院服務三十年，學到很多書本沒有的知識，是我最大收穫，有兩篇短文記述這些事，一篇刊在《中央研究院歷史語言研究所七十周年紀念文集》題目是「在史語所所的那段日子」，另一篇刊在行政院人事行政局出版的《人事月刊》第二十八卷第二期，題目是「繪圖與作畫」。

經過動亂所得到的認識是：自己所喜好的繪畫，必須建築在安定生活上，不必把繪畫作為謀生的職業。生活安定了，畫作也多了就想再辦展覽，藉此切磋畫藝。民國五十四

（1965）在台北市中山堂又辦了一次個人畫展，展出期間也有幾幅畫被陌生的收藏者訂去。畫展結束之後，卻有一種說不出的厭煩，對開畫展興趣索然，從此只參加聯展不再辦個展。

這段時間參加了兩次大型合作畫，一幅是「以至仁伐至不仁國」是絹本大型手卷，參加畫家有：張大千、黃君璧、傅狷夫、季康、程芥子、江兆申、歐豪年和我，我畫車馬人物。另一幅是「臥薪嚐膽」是紙本大壁畫，參加畫家有：張大千、劉延濤、馮詩夫、梁又銘、陳丹誠、李奇茂、歐豪年、范伯洪和我，我只畫了一隊士兵。

那時在台灣有不少韓國留學生，其中一位李先生想邀我去韓國展覽，我對展覽雖然興趣不高，但也很想去韓國參觀「新羅文化」決定畫交李先生，我只在開幕式出現，其餘時間在漢城、慶州兩地參觀。在沒有畫展壓力下遊覽了南韓，也結識了多位當地藝術家，展出的作品全部送給了主辦人。

不覺已到退休年齡，研究院留用，繼續工作。不久大陸可以通信，出乎意料四十年沒有訊息的晏少翔老師寄信來了，知道早年「雪廬畫會」的老師們全在東北瀋陽魯迅美術學院任教。不久我便到了久別的天津，再到北京，最後來到瀋陽魯迅美術學院，見到「雪廬」的老師們和很多東北畫家，參觀了遼寧博物館藏畫。大陸對傳統國畫已作了徹底的改革，幾乎和粉彩油畫沒有什麼兩樣，現在傳統的國畫保留得不多了。

回到台灣正式申請成立「工筆畫學會」，展開與大陸美術界交流，主辦了兩次「海峽

兩岸名家工筆畫大展」。在研究院服務到七十歲才離開，應邀在台灣省立美術館舉辦了「吳文彬七十回顧展」，在台灣定居四十年全部畫作數近百件，全部付展，「中國畫學會」為此提名，獲得第三十三屆畫學金爵獎。

連任兩屆工筆畫學會理事長，如今卸下責任，已是八旬老人，驀然回首，細數前塵，時逢生辰戲作打油詩自壽。

塗鴉已有六十年，並未妄想登藝壇，淪陷時期心苦悶，借用繪畫解愁煩。

希望前程好景願，高中畢業考藝專，藝術大師傾心授，此時方知畫道難。

故都名家來授課，暗自慶幸好機緣，把握時間勤磨練，忽聞日軍白旗懸。

抗戰勝利從天降，一夜之間變青天，孰料藝專成偽校，中央握有接收權，

接收大員有成見，罷黜名師離校園，明為改革實破壞，傳統繪畫不再談。

時見遊行反飢饉，學生聚集大街前，高呼口號反迫害，惶惶終日心不安。

大局混亂已成型，各地戰事亦頻傳，忽聽街頭叮叮響，原是紙鈔換銀元。

經濟失控難掌握，小額鈔票十萬元，十萬只可買燒餅，轉眼燒餅又漲錢，

老父問我何打算，隨波逐流去台灣，寶島四季如春暖，不愁冬季買煤難。

天涯作客半世紀，人生際遇也隅然，中研院中三十載，陪伴古物到老年。

也曾造訪故居地，舊宅只剩瓦碟磚，尚有一處四合院，院內七家冒炊煙。

那管堂屋或廂房，每屋一戶擠不堪，天井院中任搭建，側身行走也困難，

故居已非舊時貌，破爛不堪實難言，此處住戶爭相告，此宅拆除在年前。

過眼雲煙不再現，驀然回首夜難眠，無情時光轉瞬逝，如今鬚髮已浩然。

此生深感無貢獻，虛度癡長八十年，當今社會多變化，無言以對且隨緣。

八旬老叟何所事，調理生活自週旋，往日是非隨風去，獨坐斗室自在天，

我有藏書近百卷，坐擁書城終老年，開來揮動紫毫管，沉魚落雁見筆端。

民國九十二年十二月五日。
時年八十歲。

吳文彬先生來台之後服務於空軍

100 渡海

余不習詩韻，不知平仄，視駢文爲畏途，今已越耄耋，回首前塵舉家渡海舊事難忘，信手綴字，強作打油詩體例，日後以爲談助，俗言俚語，貽笑大方。

塗鴉已有六十年　　從未妄想登藝壇

北平淪陷苦悶多　　課餘習畫解心煩

希望來日好景願　　高中畢業考藝專

藝術大師來授課　　此時方知畫道難

畫壇名家親手教　　暗自慶幸好機緣

把握機會勤磨練　　名師指點不費難

二次大戰忽結束　　日本投降無話言

抗戰勝利從天降　　傾刻之間變青天

豈知藝專成僞校　　中央握有接收權

接收大員有成見　　罷黜名師出校園

傳統繪畫遭責難　　改教素描尋光源

放棄毛筆拿木炭　　墨分五采不再談　1

學生罷課人四散　　2聚集街頭喊連天

反飢餓又反迫害　　人心浮動生活難

各地戰事連番起　　忽見大街換銀元　3經濟失控無良策

紙幣鈔票不值錢

物價不停直線漲　維持起碼生活難　老父問我何打算　可否舉家遷台灣
千山萬水談何易　投入空軍作靠山　二軍區在慶王府　每月糧米吃不完
東北解放華北亂　撤退消息暗中傳　文職軍眷先移轉　天津待命再乘船
我兒發燒難成行　無奈只好延一天　約定次日天津見　老父小妹走在前
雙十二集二供處 5 南苑遭炸破殘垣　軍運列車升火待　大家上車無話言
抵達天津天光亮　列車暫停又道邊　購買饅頭與鴨梨　準備日後作兩餐
當晚北平列車到　不見妻兒在裡邊　次日急忙趕回去　車至廊坊不向前
鐵路已遭敵破壞　無功而返又折還　從此一家兩離散　不知相見待何年
入夜火車赴塘活　回首不堪忍悲言　塘沽無人死寂寂　華孚輪是待命船
只見紅旗桅桿掛　危險軍品裝滿船　人坐舢舨行李上　人聲嘈雜岸邊傳
聲言人員全上岸　此時有口也難言　疑是敵人來包圍　竟是國軍想奪船
船長大副生急智　斷纜撤跳急開船　船已離岸軍心亂　叛軍落水無救援
機搶掃射向船頭　叛軍急擲手榴彈　不幸擊中船左舷　三人重傷終不治

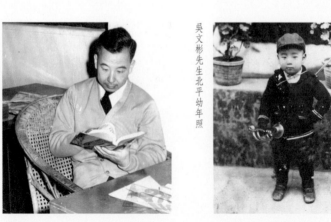

吳文彬先生史語所工作照

吳文彬先生北平幼年照

叛軍瘋狂逞凶殘　我忙伏身來察看　老父無恙妹在前　全速開船出港口

驚濤駭浪心膽寒　行李箱後有動靜　一隻細手握銀元　女子探身四下看

不斷祈求行方便　全家四口躲船上　東北戰敗到這邊　決心偕兒回家去

贈你饅頭不用錢　擬用銀元換饅頭　人在難中多包涵　老父示意身藏起

飲食未進孩可憐　銀元收起路上用　希望平安回家園　四夜五天寒風冽

進入黃浦水域邊　航抵碼頭楊樹浦　下船不辨東西南　路邊廢棄大客車

老父偕妹進車間　今夜在此暫躲避　不必船頭受風寒　次日進入子弟校

地上鋪草作床眠　十里洋場無心逛　傳聞北平正和談　今日好似流浪漢

無心再問暑與寒　登上輪船泰康號　眾人一起去台灣　一路風平又浪靜

一月三日到台灣　高雄港灣眞美麗　驚見隨地吐紅痰 6　入夜木屐嘀答響

語言不通難對談　搭乘卡車去台東　翻過一嶺又一山　太平洋邊小鄉鎮

房屋大部被炸完　眾人廢墟打地舖　生活依然沒復原　老父雖然通日語

只有原民可對談　山民無衣寒難禦　贈他冬衣擋風寒　回贈母雞情意重

吳文彬先生民國五十四年個展照

太平洋邊過舊年　祈盼生活更安定

隨軍生活十二年　獲得乙等楷模獎 7

人生際遇且隨緣　中研院中三十載　古物繪製標準嚴　認真工作受肯定

服務獎章院長頒 8　自勵自勉長補短　重拾畫筆續前緣　當年老母有慈訓

莫回祖籍舊家園　落地生根枝葉茂　世澤家聲永綿延　年齒已長時不待

母訓猶在耳旁邊　錦鳳來歸稱賢助　傑俊兄弟更賢孝　相偕共度四十載

一心歸主心亦安　大陸凡事均保密　好似鐵幕掛週邊　當年家人已失散

書信衝出鐵幕欄　寄來書信和照片　伊人已非舊容顏　受盡煎熬與驚駭

兒女成長在眼前　兩岸雖然通書信　伊人駕鶴已渺然　墨林墨香均健在

相見已隔六十年　相對感慨無言語　造化弄人人靠天　父子重逢辦畫展

畫界傳稱是奇緣　亂世聚散言難盡　驀然回首似眼前

註釋：

1　國畫向有墨分五采之說。

2　北平畫界新舊兩派互相攻訐時稱「國畫論戰」。

3　北平街頭有收售銀元小販，以紙幣兌換銀元。

4　空軍第二軍區司令部設在北平定埠大街慶王府。

5　民國三十七年十二月十二日集合在南苑，二供處是二軍區後勤，供應總站，日前被敵爆炸破破殘。

民國一百年妞妞出生

民國一〇一年攝影於家中

224

6　吐檳榔汁。

7　空軍乙等楷模獎章。

8　文官二等服務獎章。

吳文彬、楊錦鳳伉儷

民國百年歲次辛卯。

吳文彬識時年八十有八。

吳文彬先生民國九十五年攝影於北京

225

吳文彬先生之生平紀錄

吳文彬先生
民國九十六年典藏古美術採訪

來台灣之前

民國十二年 1923年
出生於北平市

民國二十六年 1937年
在天津，從李喆生先生習畫墨梅。

民國二十八年 1939年
參加北平雪廬畫會，從晏少翔習人物畫。並且參與畫展，
獲得報章好評（民國二十八年四月二十八日，新北京報
副刊）

民國三十三年 1944年
進入國立北京藝專國畫科

民國三十四年 1945年
發起籌組乙酉畫會

民國三十六年 1947年
首次個人畫展，在北平中山公園董事會展出

民國三十七年 1948年
隨軍，移居台灣

來台灣之後

民國四十八年 1959年
獲頒空軍乙二楷模獎章。

民國五十年 1961年
光啓社，暑期電視講習會結業。
擔任教育電視台「藝苑」節目製作人。
進入中央研究院歷史語言研究所考古館工作。

民國五十一年 1962年
參加中國美術協會畫展，並與藝專校友在美國紐約長島
及德州域士堡等地舉行巡迴展。
台灣省第十六屆全省美展，國畫部白描仕女作品入選。

民國五十二年 1963年
台灣省第十七屆全省美展，國畫部鍾馗嫁妹圖作品入
選。

民國五十四年 1965年
參加中荷友好基礎協會邀請展，在荷蘭各地巡迴展出。
發起籌組乙巳書畫會。
台灣首次個展於台北市中山堂（3/26～3/29）。

民國五十八年 1969年

獲聘中國文選社，編選委員。

民國六十年 1971年
第六屆全國美展獲「免審查」資格參展。該畫作隨即被台灣國立藝術教育館收藏。

民國六十一年 1972年
獲聘台視基本編劇，為期三年。

民國六十三年 1974年
第七屆全國美展獲「免審查」資格參展。該畫作隨即被台灣國立藝術教育館收藏。

民國六十四年 1975年
黎明美術研究班聘為講座。

參加中華民俗畫展，在美國紐約展出。

參加中華民國當代畫展，在韓國漢城國立現代美術館展出。

國畫「相馬圖」一幅被國父紀念館收藏。

民國六十五年 1976年
應邀參加第12屆亞細亞美展，在日本東京展出。
應邀為中國畫學會在台北歷史博物館作專題演講，講題為「中國早期人物畫發展」。
獲聘為逸仙畫廊籌備委員會籌備委員。

民國六十六年 1977年
中央研究院成立康樂促進會聘為國畫指導。
應邀與張大千、黃君璧、傅狷夫、季康、程芥子、江兆申、歐豪年等合作《以至仁伐至不仁圖》長卷，並在台北故宮博物院展出一個月。
二月出版國畫基礎練習初輯，該書於二〇一六年九月二十三日完成電子化上線。

民國六十七年 1978年
應邀與張大千、劉延濤、馮諄夫、梁又銘、陳丹誠、李奇茂、歐豪年、梁秀中等合作《臥薪嚐膽》巨畫，在台北歷史博物館國家畫廊展出後，又陳列於台北松山機場。
參加國父紀念館舉辦之全國美術界作品選展，該作品被國父紀念館收藏。

民國六十八年 1979年
舉辦第一次三人行藝集（張光賓與董夢梅先生一同）於台北市省立博物館。

民國六十九年 1980年
受聘為韓國書畫家總覽編纂委員。
受邀參展台南市政府主辦之台南市全國書畫邀請展。
受邀參展中國美術協會年度美術節展覽於國父紀念館。
受邀參展第三屆全國民俗才藝競賽。
受邀參展中央研究院院慶書畫展。

民國七十年 1981年
應邀參展台北歷史博物館主辦中華現代國畫展，在馬來西亞展出。
應邀台北歷史博物館主辦中華當代繪畫展，在多明尼加、聖多明哥市展出。
受邀參展中國美術協會年度展覽於國立藝術教育館。
受邀參展中央研究院院慶書畫展。
舉辦第二次三人行藝集於台北市省立博物館。

民國七十一年 1982年
受邀參展台中市政府建國七十一年梅花特展。
受邀國立歷史博物館宋元書畫特展，創制元代畫家管道昇圖像。
受邀全國名家書畫邀請展，參展義賣。

受邀埔里志文閣義賣畫廊，金石書畫愛心義賣會。

- 民國七十二年 1983年

第十屆全國美展獲「免審查」資格參展，該畫作隨即被台灣國立藝術教育館收藏。

受聘台北市立美術館國畫工筆講座。

受邀參展中國美術協會美術節年度展覽於國父紀念館。

受邀參展台北市立美術館教孝思親展，國畫護雛圖被收藏。

出版「藝文舊談」，該書於二〇一六年十二月五日電子化上線，也是本書之前身。

- 民國七十三年 1984年

受聘台北市立美術館「全盟退休人員美展」評審委員。

受聘經濟部所屬員工書畫展評審委員。

應邀參加國際水墨畫展，在台北市立美術館展出。

- 民國七十四年 1985年

應邀赴韓國漢城市舉行吳文彬個人畫展，並訪問漢城藝術社團。

受聘台北市立美術館「全盟退休人員美展」評審委員。

受邀參展中國美術協會美術節年度展覽於慈暉紀念館。

受邀參展七十四年當代美術大展參展。

獲頒公務員二等服務獎章。

- 民國七十五年 1986年

應聘擔任中國工筆畫創作菁英獎評審委員。

獲聘聘任故宮文物研習會教授。

應邀參加第十一屆全國美展，該畫作隨即被台灣國立藝術教育館收藏。

受邀參展中國美術協會舉辦之蔣公百年誕辰美展。

受邀參展國立歷史博物館之蔣公百年誕辰美展於國父紀念館。

十一月出版「古裝人物畫法」，藝術圖書公司印行。

- 民國七十六年 1987年

獲聘詩書畫家協會第一屆國畫推展委員會委員。

受聘台北市立美術館國畫工筆講座。

受邀參展中國美術協會美術節年度展覽於國父紀念館。

當年三月，舉辦第三次三人行藝集於台北市省立博物館。

- 民國七十七年 1988年

當選中國美術協會第八屆理事。

台灣省立美術館在台中開館，應邀參加開館畫展，展出作品收入中華民國美術發展展覽專輯。

受邀參展韓國文化藝術研究會之八八新春招待會員展與漢城奧運會紀念之韓中日國際展。

受邀參展文會畫家聯展。

受邀參展第八屆天主教聖美展。

受聘台北市立美術館國畫工筆講座。

獲頒中央研究院十年國畫研習教席證書。

受邀參展第一屆老人書畫展於國立台灣藝術教育館。

奉准於中央研究院退休。

- 民國七十八年 1989年

籌組「中國工筆畫研究會」，推為會長，首次在台灣藝術教育館展出。

受邀參展紀念經國先生山高水長國畫工筆展。

受邀參展紀念經國先生山高水長國畫特展於國立台灣藝術教育館。

受邀參展己巳年迎春美展於國立台灣藝術教育館。

受邀參展八十九韓中日國際展參展。

受邀參展第十二屆全國美展，該畫作隨即被台灣國立藝術教育館收藏。

受邀參展中國美術協會美術節年度展覽於國父紀念館收藏。

受邀參展紀念經國先生山高水長國畫特展於台灣省政府教育廳。

・
受邀參展中港兩地交流詩書畫展。
受聘國立台灣藝術教育館講座。

・
民國七十九年　1990年
受聘台北市立美術館國畫工筆講座。
受邀參展韓國亞細亞國際美術展。
為耕莘文教院捐贈作品義賣，募籌基金。
作品被瀋陽魯迅美術學院收藏。
受聘國立台灣藝術教育館講座。
率領工筆畫會參加遼寧湖社畫會第一次展覽於瀋陽魯迅美術學院美術館舉行。

・
民國八十年　1991年
受聘國立台灣藝術教育館講座。
受聘台灣省立美術館國畫工筆講座。
受聘台灣省立美術館典藏委員會委員。
主辦「中國工筆畫研究會」，向內政部立案成立「中華民國工筆畫學會」，當選首屆理事長。
當選中國美術協會第九屆理事。
受邀參展韓國亞細亞國際美術展。
受邀參展清明皇陵祭祖百人書畫展。
捐贈作品給平安學術文教基金會。
受邀參展台北工專創校八十年畫展。
受邀參展國立台灣藝術教育館之四季美展，作品兩件，之後被國立台灣藝術教育館收藏。

・
民國八十一年　1992年
第十三屆全國美展聘為籌備委員。
受聘國立台灣藝術教育館講座。
當選中國文藝工作者協會第一屆理事。
獲聘國立台灣藝術教育館藝術教育營，中國人物欣賞與示範講座。

受邀參展清明皇陵祭祖百人書畫展。
中華民國工筆畫學會第一屆會員作品展於苗栗縣立文化中心。

・
民國八十二年　1993年
當選中國畫學會常務監事。
獲聘中國藝術協會第一屆名譽顧問。
受聘台灣省立美術館第四屆典藏委員會委員。
受聘國立台灣藝術教育館講座。
受邀參展第十三屆全國美展，作品之後被國立台灣藝術教育館收藏。
中華民國工筆畫學會第二屆會員作品展於中正紀念堂。

・
民國八十三年　1994年
主辦第一屆海峽兩岸名家工筆畫大展於國立藝術教育館，並出版畫冊。
受邀參展海峽兩岸國畫交流展。
受邀參展中國美術協會美術節年度展覽於國父紀念館。
被編入香港世界華人藝術報社世界華人藝術家成就博覽大典。
受聘國立台灣藝術教育館講座，六月份出版「傳統人物畫法」，藝術圖書公司印行。

・
民國八十四年　1995年
第十四屆全國美展聘為籌備委員。
當選中華民國工筆畫學會第二屆理事長。
受邀參展第十四屆全國美展，作品之後被國立台灣藝術教育館收藏。
台灣省立美術館舉辦吳文彬七十回顧展，三件作品被台灣省立美術館收藏，並且出版個人畫冊。
獲頒全國畫學金爵獎。

受聘國立台灣藝術教育館講座。

受邀參展韓國亞細亞國際美術展。

擔任中國美術協會理監事達十年受獎。

受邀參展中國美術協會美術節年度展覽於國父紀念館。

民國八十五年 1996年

「工筆畫」學刊創刊擔任主編。

受聘國立台灣藝術教育館講座。

獲得世界華人美術名家年鑑編輯委員會授予之世界華人美術名家之稱號。

受邀參展韓國亞細亞國際美術展。

受邀參展韓國亞細亞國際美術展。

六月舉辦第二屆海峽兩岸名家工筆繪畫展於國立藝術教育館，並出版畫冊。

民國八十六年 1997年

受聘工筆畫創作精英獎評審委員。

受聘國立台灣藝術教育館講座。

受邀參展中國文化部舉辦之世界華人書畫展。

民國八十七年 1998年

第十五屆全國美展聘為籌備委員。

受邀參展澳門第一屆國際書畫藝術交流大展。

受邀參展第十五屆全國美展，作品之後被國立台灣藝術教育館收藏。

參加第一屆中央機關美展國畫類獲得第二名。

受邀參展韓國亞細亞國際美術展。

受邀參加中華創價佛學會社區友好文化節。

民國八十八年 1999年

中華民國工筆畫學會選舉第三屆理事長依例卸任受聘為編委會主委與第三屆理事。

受聘國立台灣藝術教育館講座。

作品：修竹高士被石景宜文化藝術館收藏編號2618。

受邀參加行政院大陸委員會當代名家書畫聯展既募款活動。

民國八十九年 2000年

中國美術協會第九屆理事屆滿卸任受獎。

受聘國立台灣藝術教育館講座。

受邀參加第四屆中華逸吟神墨詩書畫團國際展委員會，菲律賓國際文化交流金獎。

受邀參展韓國亞細亞國際美術招待展。

受邀加入網路藝術村。

受邀參展台灣藝術教育館之中國當代水墨新貌展。

受邀參展西柏坡詩詞書畫學會之新千年國際詩詞書畫邀請展。

民國九十年 2001年

受聘國立台灣藝術教育館講座。

受邀參展韓國亞細亞國際美術招待展。

受聘國立台灣藝術教育館講座。

受邀參加己卯兔年名家創作特展於國立台灣藝術教育館。

民國九十一年 2002年

受聘國立台灣藝術教育館講座。

受邀參展韓國亞細亞國際美術招待展。

受邀參展台北科技大學建校九十年校慶畫展。

中華民國工筆畫學會成立十年，出版「藝術千秋」中華民國工筆畫精選集，收錄畫作「竹苑延賓」。

受邀參加中華民國工筆畫學會第十一屆會員作品展於國父紀念館。

受邀參展第十六屆全國美展，作品之後被國立台灣藝術教育館收藏。

- 受邀參展廣州市人民政府主辦 2002 世界華人書畫展。

- 民國九十二年 2003 年
 當選中華民國工筆畫學會第四屆常務理事。
 受聘國立台灣藝術教育館講座。
 受邀參展韓國亞細亞國際美術招待展。
 受邀參加中華民國工筆畫學會第十三屆會員作品展於國父紀念館。
 受邀參展遼寧 1920～2003 湖社會員作品展。

- 民國九十三年 2004 年
 受聘國立台灣藝術教育館講座。
 受邀參加中華民國工筆畫學會主辦之第三屆海峽兩岸工筆畫名家作品展於中正紀念堂。

- 民國九十四年 2005 年
 受聘國立台灣藝術教育館講座。
 受邀參加中華民國工筆畫學會第十四屆會員作品展於國父紀念館。

- 民國九十五年 2006 年
 受聘國立台灣藝術教育館講座。
 受邀參展韓國亞細亞國際美術招待展。
 受邀參加中華民國工筆畫學會第十五屆會員作品展於國父紀念館。

- 民國九十六年 2007 年
 舉辦「父子重逢畫展」於國父紀念館。
 受聘國立台灣藝術教育館講座。
 受邀參加中華民國工筆畫學會第十六屆會員作品展於國父紀念館。
 將岔曲曲目手抄本贈與北京市西城區文化委員會，爭取人類非物質遺產認證。

- 民國九十七年 2008 年
 出版「吳文彬白描人物畫輯」。
 受聘國立台灣藝術教育館講座。
 受邀參展韓國亞細亞國際美術招待展。
 受邀參加中華民國工筆畫學會第十七屆會員作品展於國父紀念館。

- 民國九十八年 2009 年
 辭去國立台灣藝術教育館擔任教席歷時二十餘年獲獎。因為身體的緣故，減少外出。
 受邀參展韓國亞細亞國際美術招待展。
 受邀參加中華民國工筆畫學會第十八屆會員作品展於桃園縣政府文化局。

- 民國九十九年 2010 年
 受邀參加中華民國工筆畫學會第十九屆會員作品展於國父紀念館。

- 民國一百年 2011 年
 重編「驀然回首」一書，但是未竟全功，之後，經過吳傑的努力，電子版於二○一六年十一月十五日上線，正式版也於二○一七年出版。

- 民國一百零二年 2013 年
 一月，獲邀以榮譽理事長的身分參加中華民國工筆畫學會第二十一屆會員作品展。
 六月，受邀參展第四屆海峽兩岸工筆畫展於中正紀念堂。
 九月十五日，病逝於台北市榮民總醫院，享年九十歲。

吳文彬先生民國九十五年攝影於北京

藝文舊談

下冊

作　　者／吳文彬

編　　輯／吳　傑

發　　行／質園書屋

電子郵件／root@rememberwwb.org

設計美編／三省堂設計　張修儀

電　　話／02 2365 1200

初　　版／二○一七年九月

印　　刷／日動藝術印刷有限公司

ＩＳＢＮ／978-957-43-4863-3

定　　價／一套新台幣 1000 元整

台北市中研院郵局 107 號信箱

文舊談 / 吳文彬主編 .-- 初版 .-- 臺北市：吳文彬出版：

圖書屋發行 , 2017.09

冊 ; 15×21 公分

N 978-957-43-4863-3（全套：平裝）

藝術　2. 文集

106015080